KB143041

Ryu, Young-Do

누 드 - 조 형 적 구 성
NUDE-THE FORMATIVE CONSTRUCTION

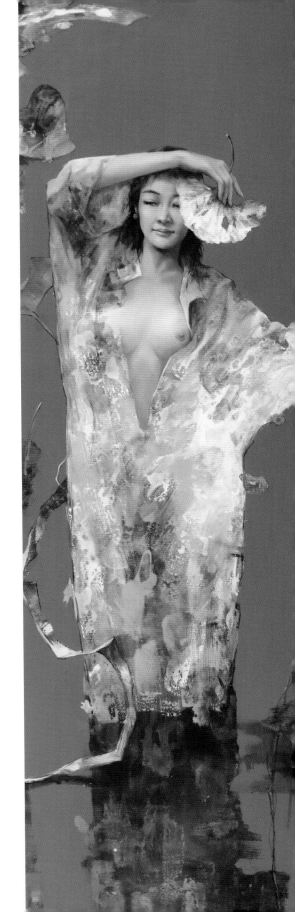

Ryu
Young
Do

Ryu
Young
Do

인간은 자의적으로 움직이는 동시에 의식과 감정을 지닌 존재로서 그 동작 및 표정이 무궁무진하다. 이러한 인간의 몸짓의 언어를 조형적 재구성을 통해서 현대적인 감각으로 표현하고자 하였다. 여체의 아름다운 곡선과 배경에 나타난 비조형적인 추상 형태를 접목함으로써 구상과 비구상의 만남을 추구하며 여백의 미를 강조한 작품이다.

Human beings move arbitrarily, at the same time, they have consciousness and emotion, their movements and facial expressions are endless. Through the formative reconstruction of the human body language, it was intended to express the language of human gestures with a modern sense. By combining the beautiful curves of the female body with the unstructured abstract forms in the background, the work emphasizes the beauty of the margins by pursuing a meeting between figuration and being non-figuration.

류영도

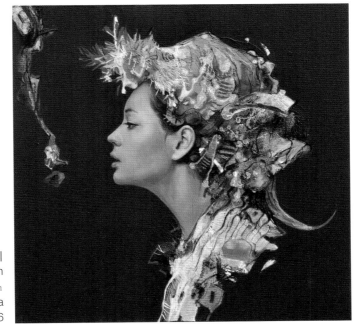

1 구성-여인의 향기
composition-perfume of a woman
53x53㎝
혼합재료 mixed media
2016

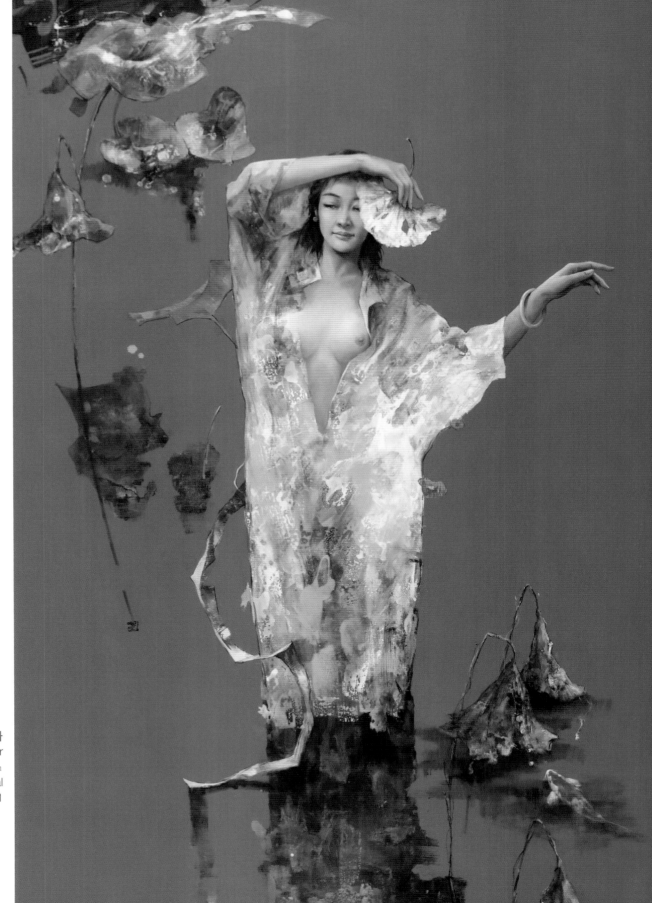

2 구성-물빛에 담다
composition-put on water color
162x112㎝
혼합재료 mixed material
2021

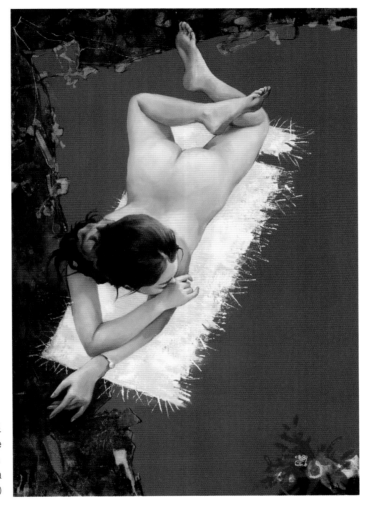

3 구성-누드
composition-nude
72.7x50㎝
혼합재료 mixed media
2020

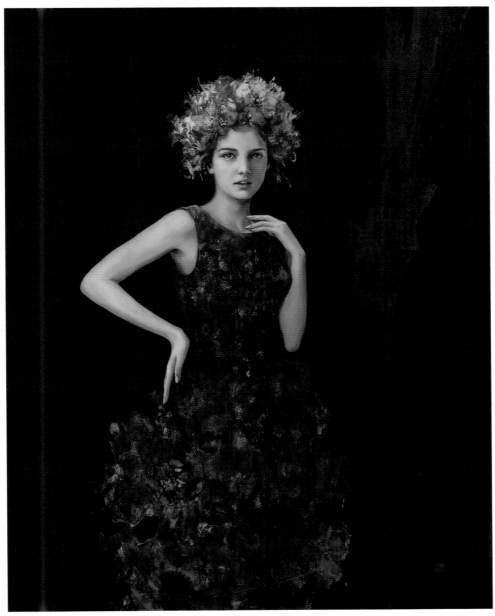

4 구성-여인의 향기 composition-perfume of a woman | 116.8x91㎝ | 혼합재료 mixed media | 2021

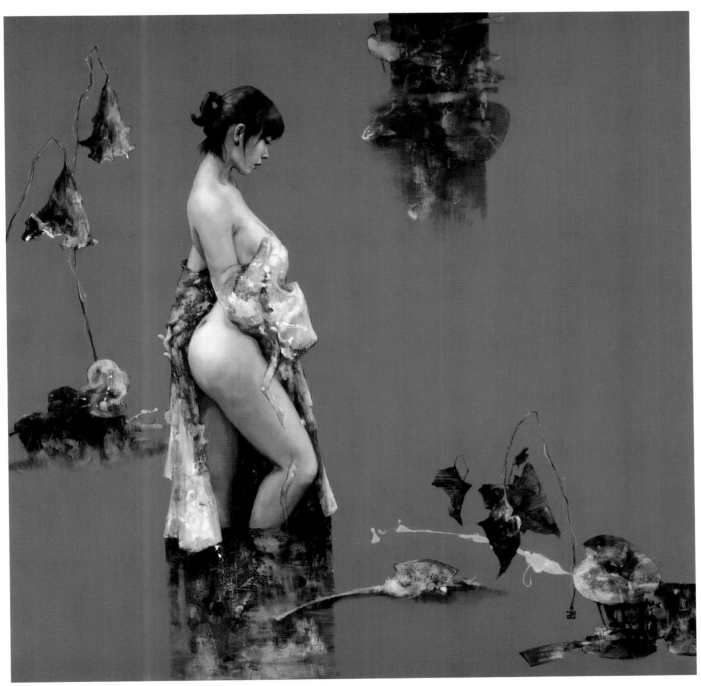

5 구성-물빛에 담다 composition-put on water color | 140x140㎝ | 혼합재료 mixed media | 2021

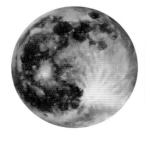
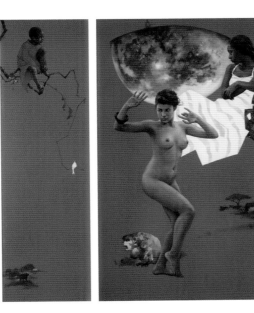
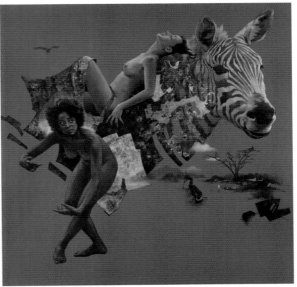
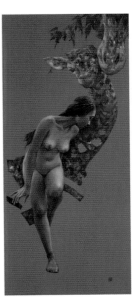

6 구성-대지의 꿈 composition-dream of earth | 650x230㎝ | 혼합재료 mixed material | 2021

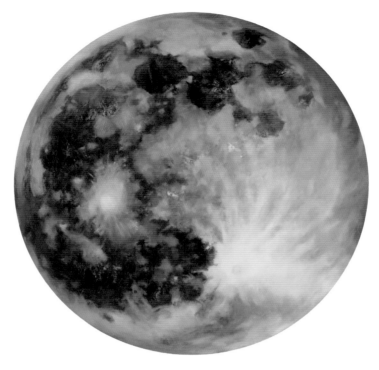

구성-대지의 꿈 composition-dream of earth │ 100x230㎝ │ 혼합재료 mixed media │ 2021

구성-대지의 꿈
composition-dream of earth
70x230㎝
혼합재료 mixed media
2021

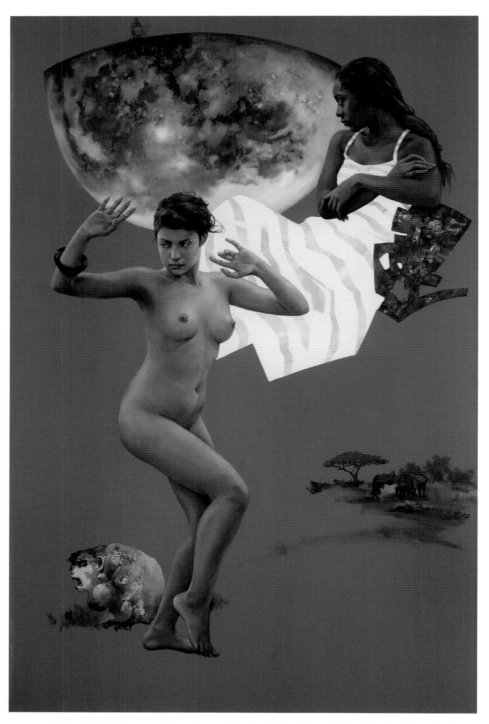

구성-대지의 꿈 composition-dream of earth │ 150x230㎝ │ 혼합재료 mixed media │ 2021

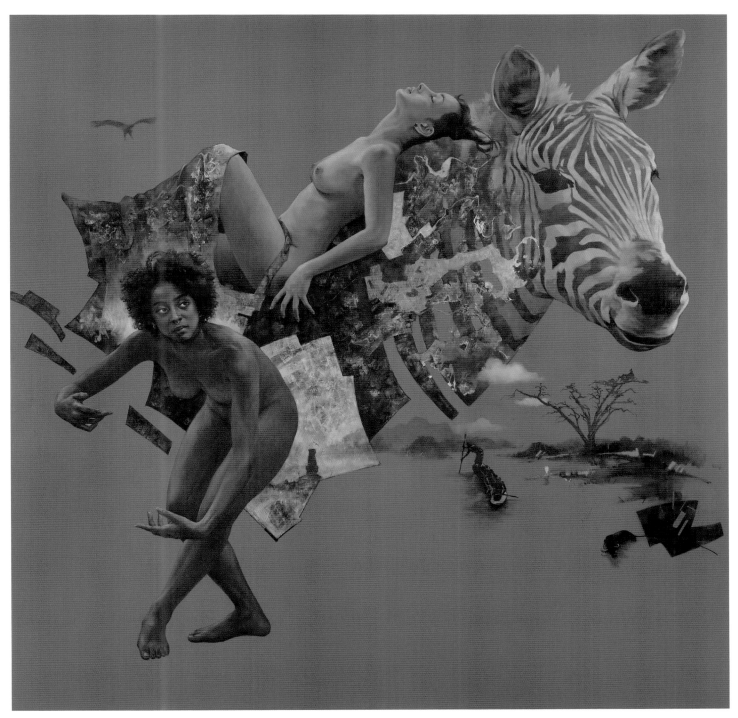

구성-대지의 꿈 composition-dream of earth | 230x230㎝ | 혼합재료 mixed media | 2021

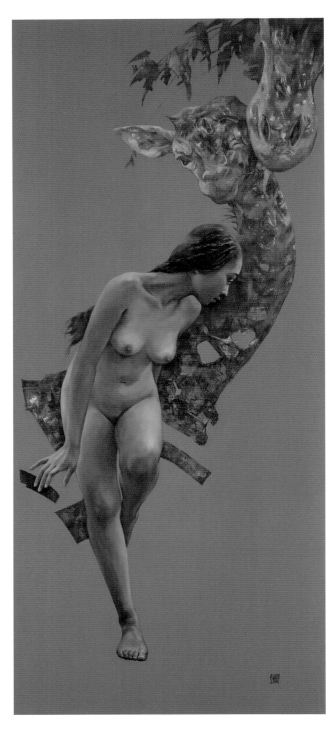

구성-대지의 꿈 composition-dream of earth
100x230㎝
혼합재료 mixed media
2021

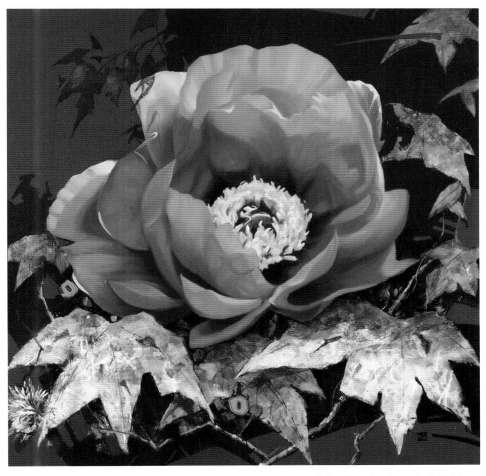

7 구성-붉은 모란 composition-Red peony | 91x91㎝ | 혼합재료 mixed media | 2021

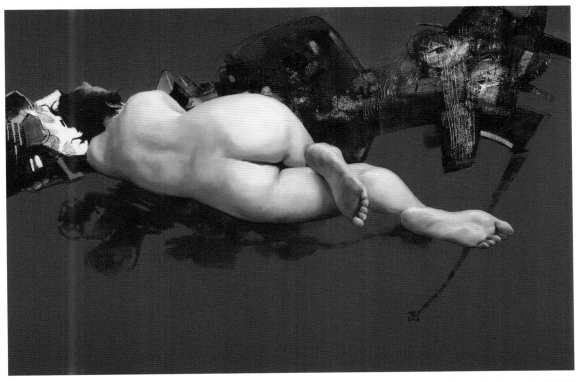

8 구성-꿈 composition-dream │ 90.9x65.1㎝ │ 혼합재료 mixed media │ 2021

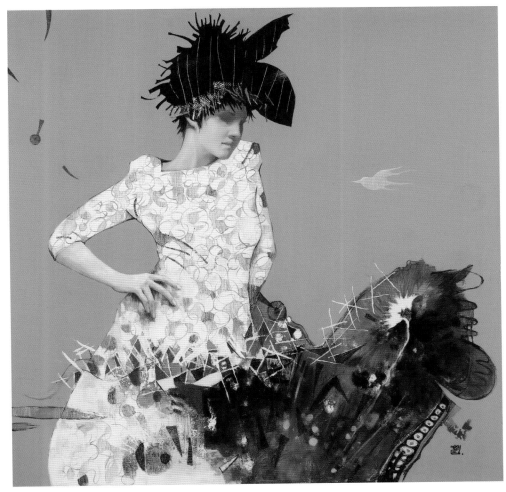

9 구성-여인 composition-a woman | 91x91㎝ | 혼합재료 mixed media | 2019

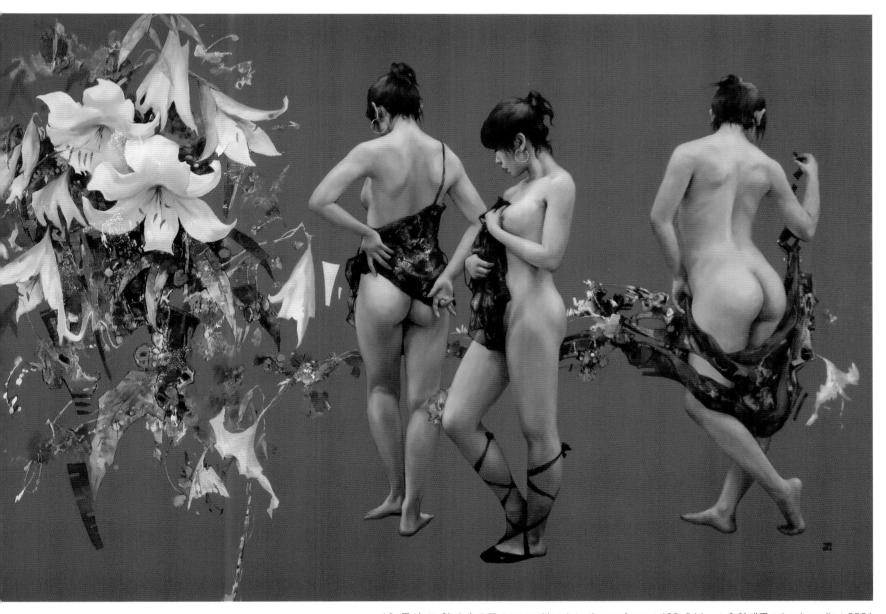

10 구성-그 향기 속으로 composition-into the perfume | 130x244㎝ | 혼합재료 mixed media | 2021

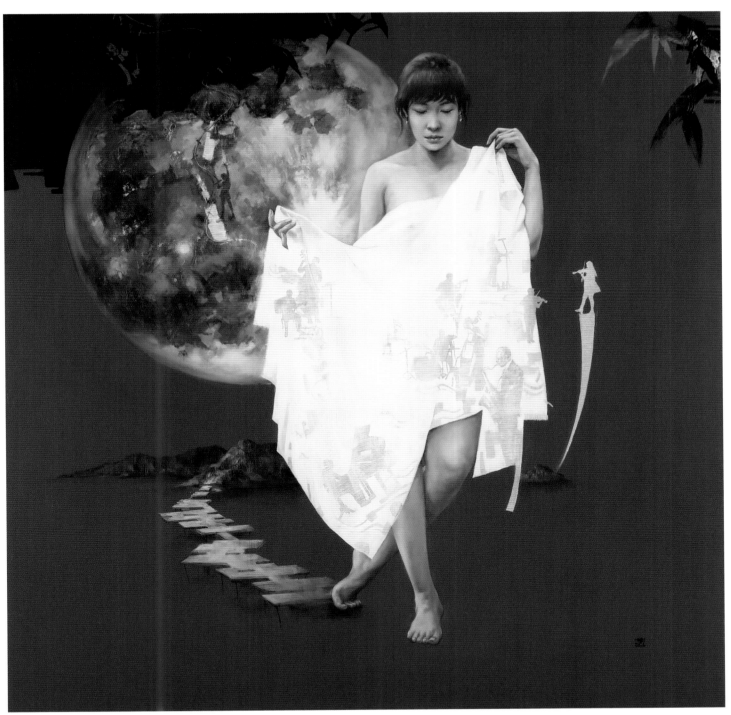

11 구성-달빛에 그리다 composition-drawing on a moonlight | 130x130㎝ | 혼합재료 mixed media | 2020

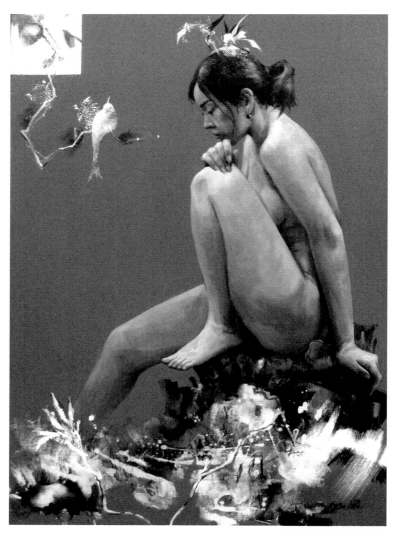

12 구성-기다림 composition-waiting │ 90.9x65.1㎝ │ 혼합재료 mixed media │ 2010

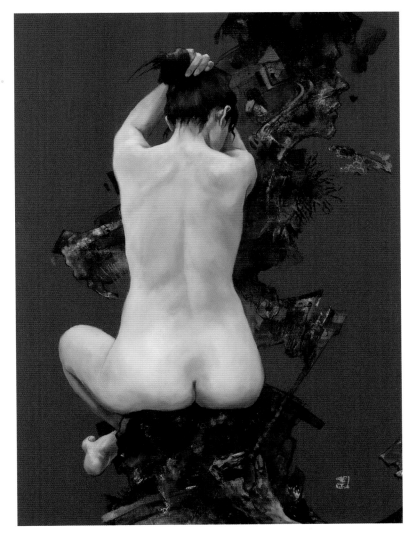

13 구성-누드 composition-nude | 72.7x53㎝ | 혼합재료 mixed media | 2020

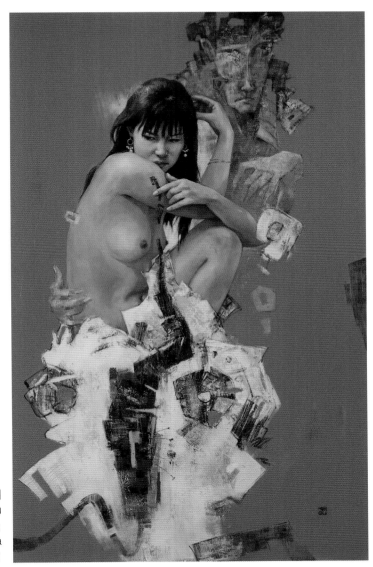

14 구성-그대 안에
composition-in you
74x118㎝
혼합재료 mixed media
2021

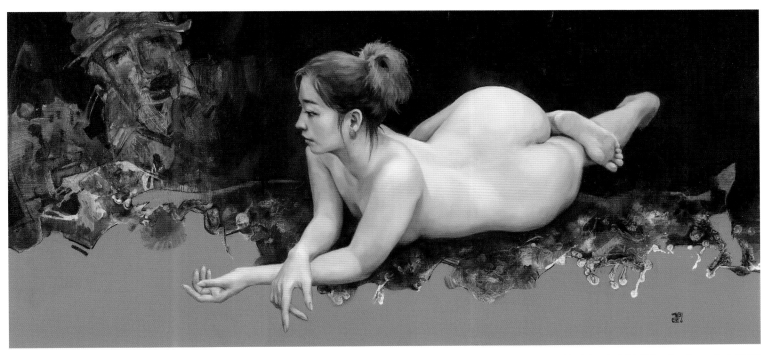

15 구성-그대 그리움 composition-you longing ∣ 123x61㎝ ∣ 혼합재료 mixed media ∣ 2021

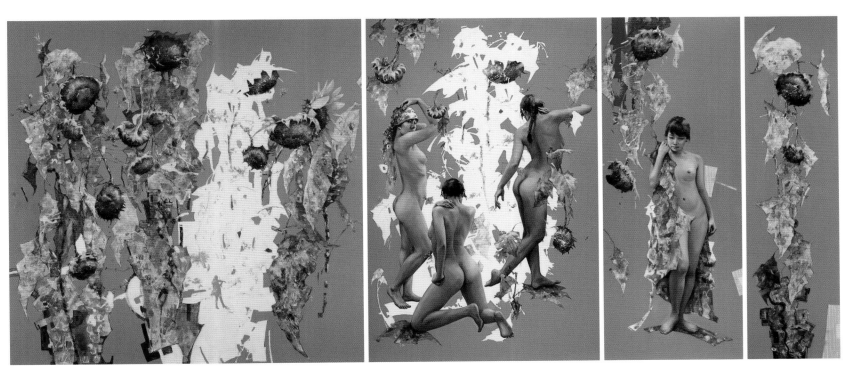

16 구성-자연의 노래 composition-song of nature | 530x230㎝ | 혼합재료 mixed media | 2021

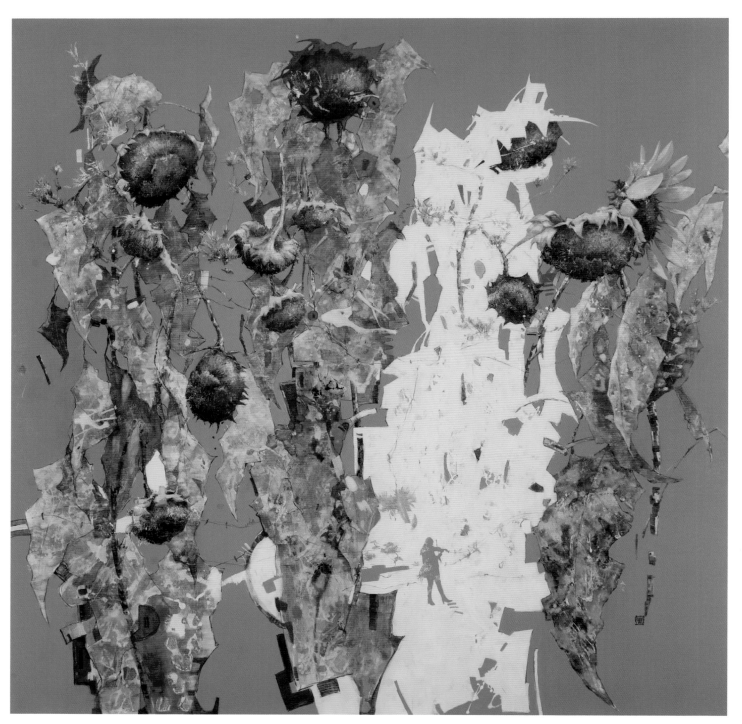

구성-자연의 노래composition-song of nature │ 230x230㎝ │ 혼합재료 mixed media │ 2021

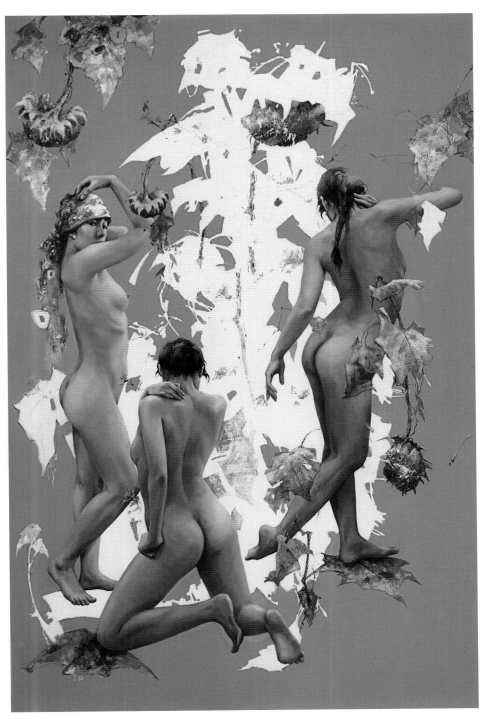

구성-자연의 노래 composition-song of nature | 150x230㎝ | 혼합재료 mixed media | 2021

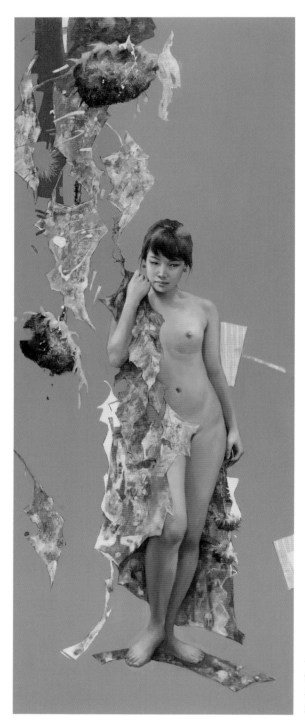

구성-자연의 노래 composition-song of nature
90x230㎝
혼합재료 mixed media
2021

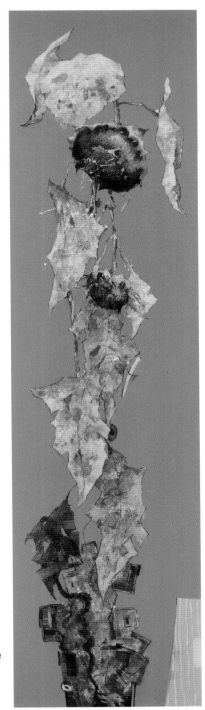

구성-자연의 노래 composition-song of nature
60x230㎝
혼합재료 mixed media㎝
2021

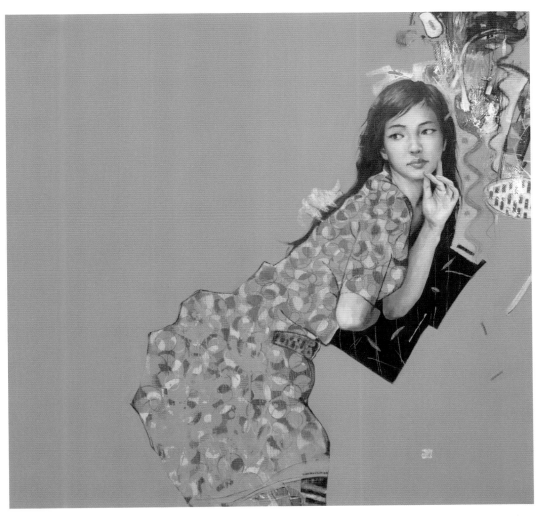

17 구성-여인의 향기 composition-perfume of a woman ｜ 91x91㎝ ｜ 혼합재료 mixed media ｜ 2015

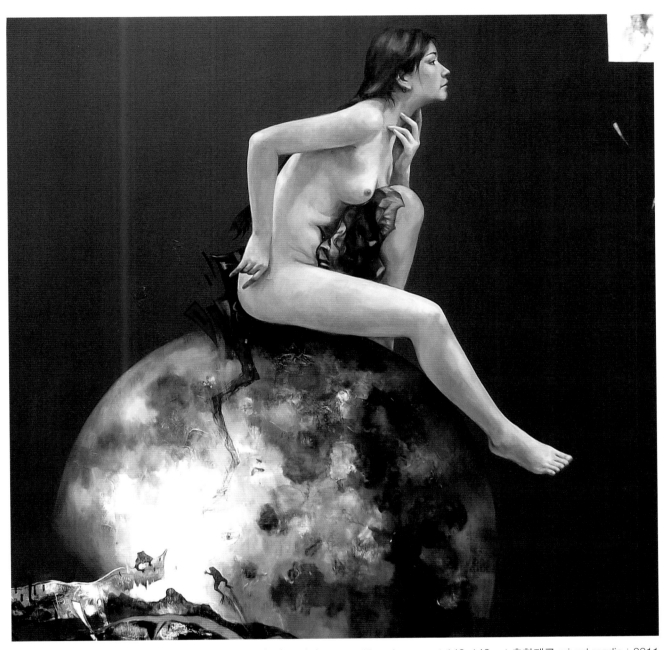

18 구성-널 그리다 composition-draw you | 140x140㎝ | 혼합재료 mixed media | 2011

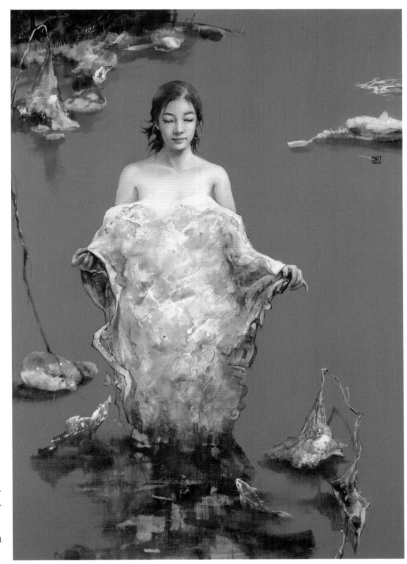

19 구성-물빛에 담다
composition-put on water color
116.7x80.3㎝
혼합재료 mixed media
2021

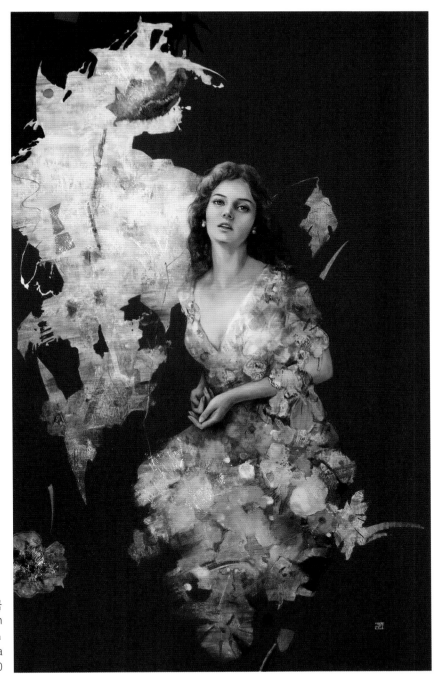

20 구성-가을 소곡
composition-an arietta of autumn
145.5x89.4㎝
혼합재료 mixed media
2020

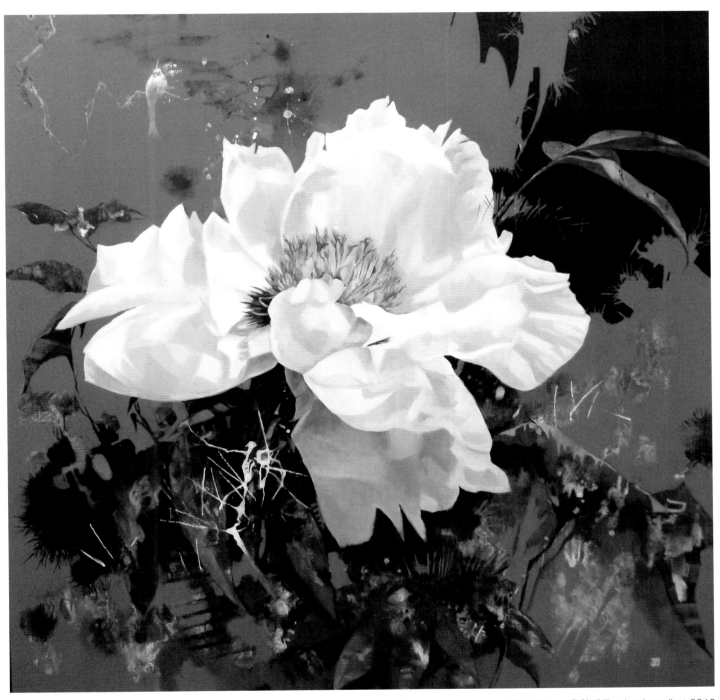

21 구성-봄날은 간다 composition-spring days are over | 140x140㎝ | 혼합재료 mixed media | 2012

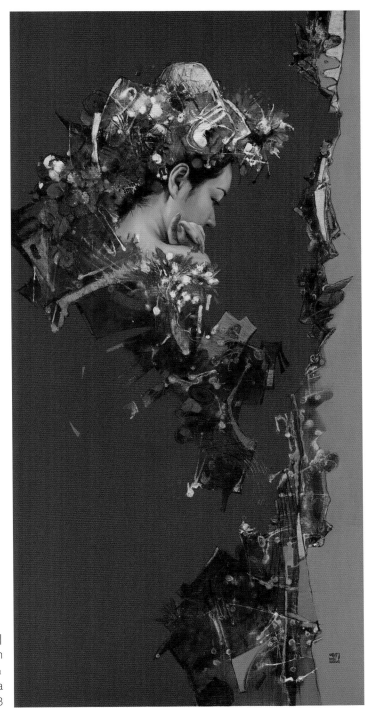

22 구성-여인의 향기
composition-perfume of a woman
60x123㎝
혼합재료 mixed media
2018

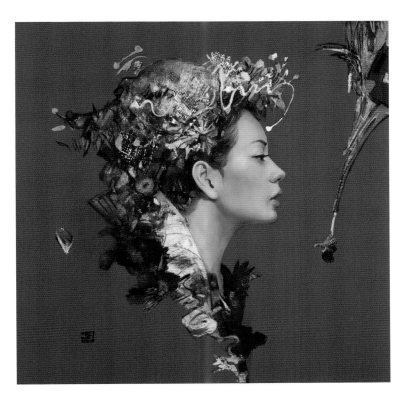

23 구성-여인의 향기
composition-perfume of a woman
53x53㎝
혼합재료 mixed media
2021

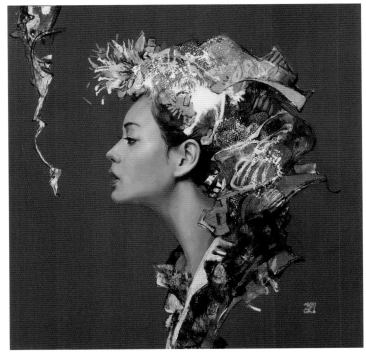

24 구성-여인의 향기
composition-perfume of a woman
53x53㎝
혼합재료 mixed media
2020

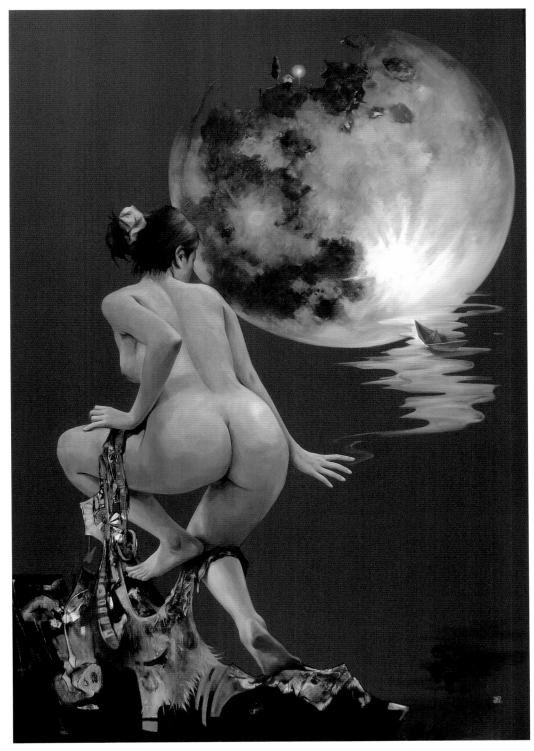

25 구성-달빛 사랑 2 composition-moonlight love Ⅱ | 193.9x130.3㎝ | 혼합재료 mixed media | 2013

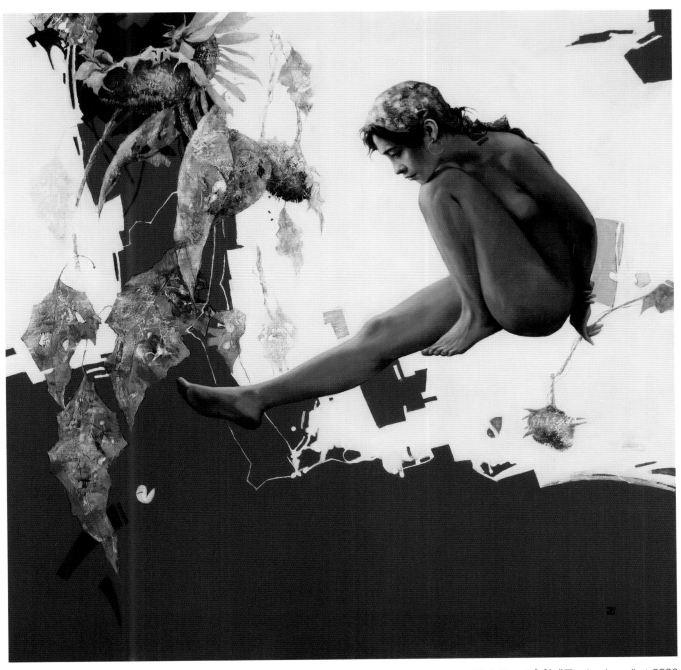

26 구성-가을빛 사랑 composition-autumn color love | 140x140㎝ | 혼합재료 mixed media | 2020

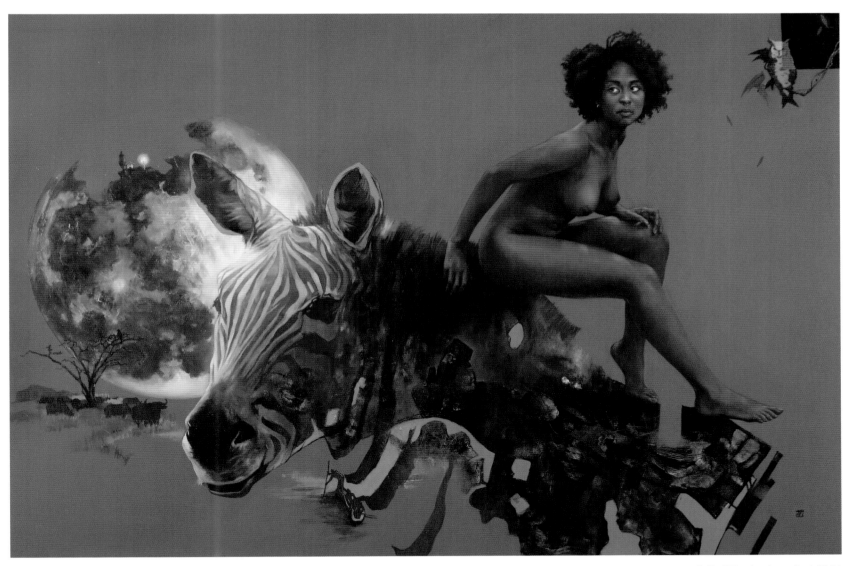

27 구성-달빛의 꿈 composition-dream of moonlight | 193.9x130.3㎝ | 혼합재료 mixed media | 2021

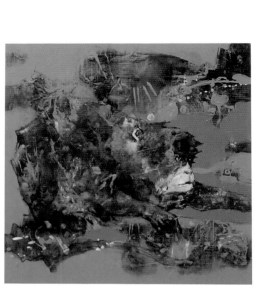

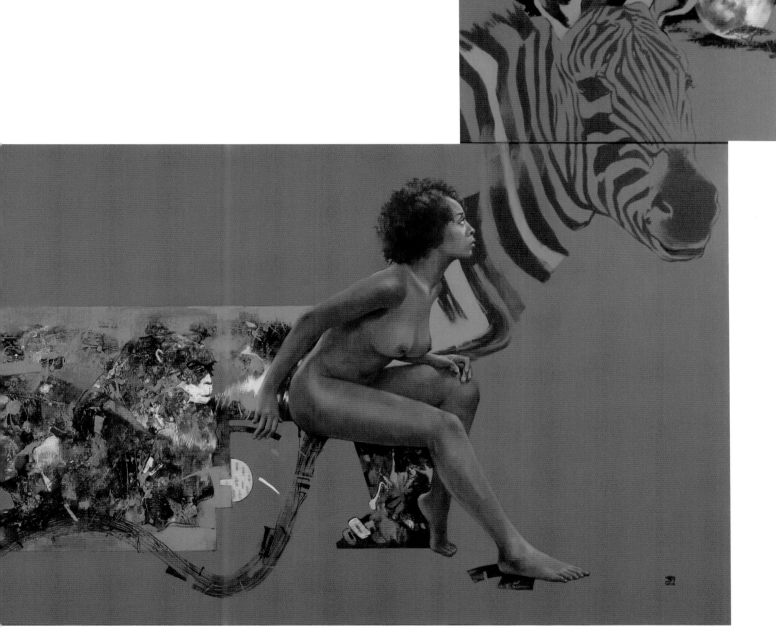

28 구성-대지의 꿈 composition-dream of earth | 244.5x145㎝ | 혼합재료 mixed media | 2021

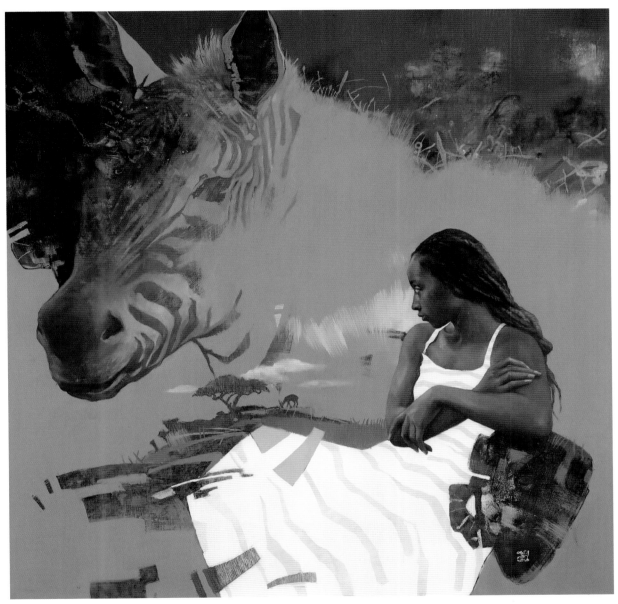

29 구성-초원의 꿈 composition-dream of grassland ｜ 90x90㎝ ｜ 혼합재료 mixed media ｜ 2018

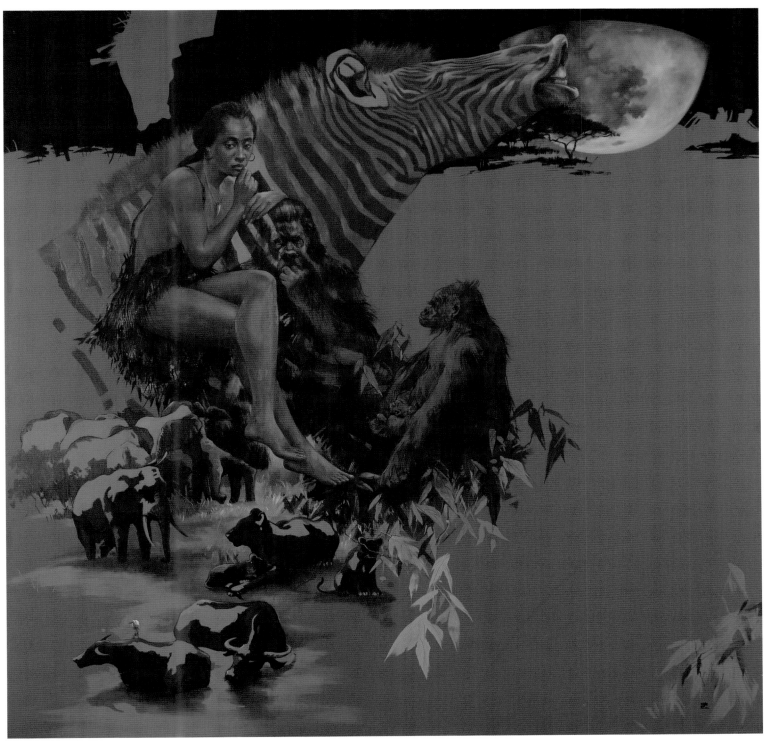

30 구성-검은 대륙의 꿈 composition-dream of black continent | 200x200㎝ | 혼합재료 mixed media | 2021

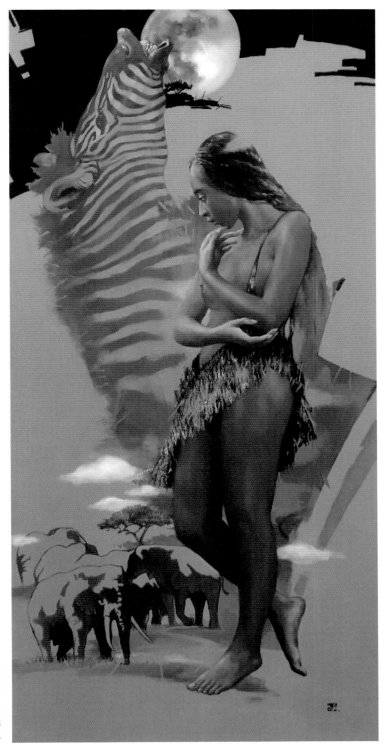

31 구성-초원
composition-grassland
72x145㎝
혼합재료 mixed media
2015

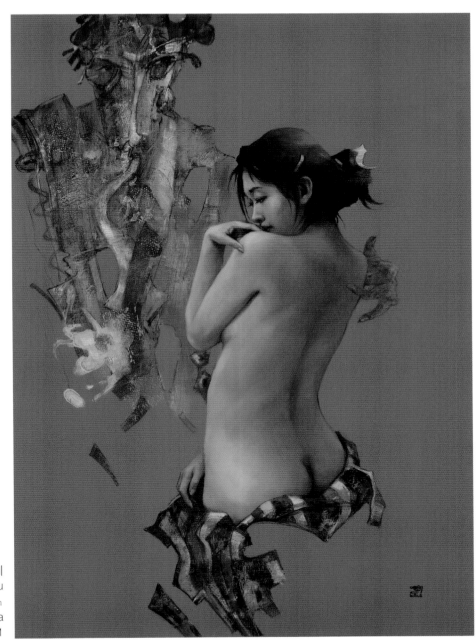

32 구성-그대 곁에
composition-with you
90.9x65.1㎝
혼합재료 mixed media
2021

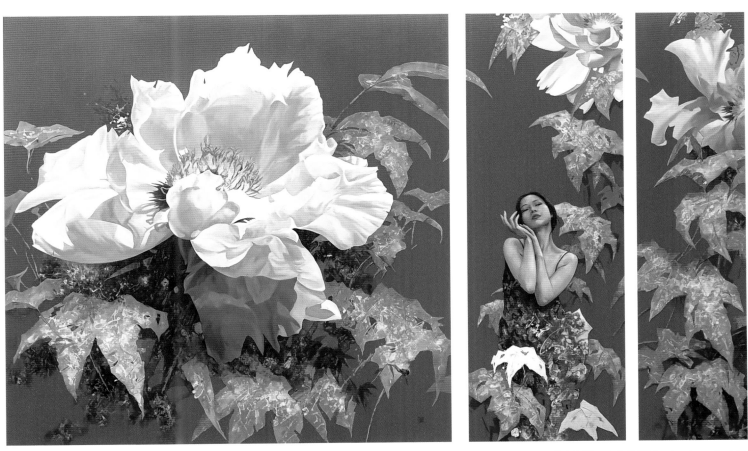

33 구성-화중지화(花中之花) composition-Flowers in flowers | 400x230㎝ | 혼합재료 mixed media | 2018

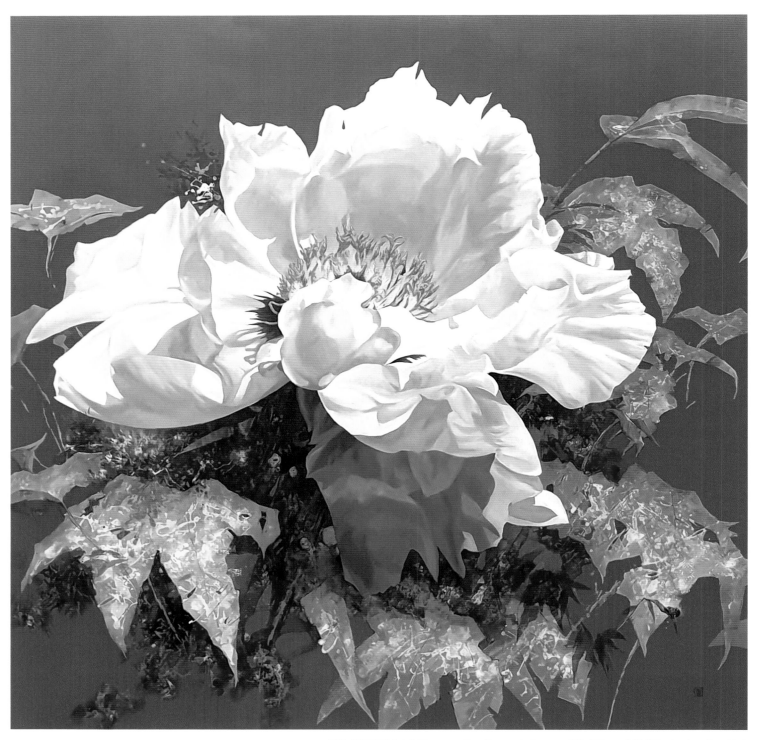

구성-화중지화(花中之花) composition-Flowers in flowers | 230x230㎝ | 혼합재료 mixed media | 2018

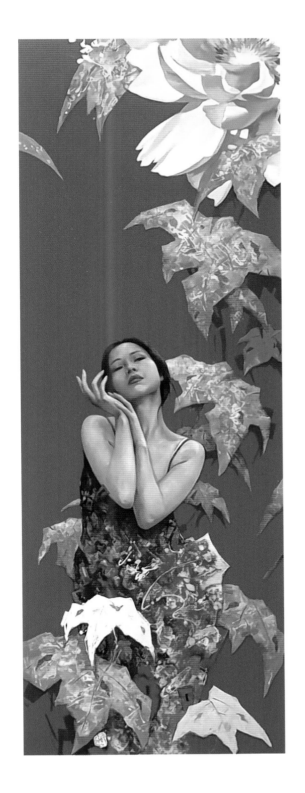

구성-화중지화(花中之花)
composition-Flowers in flowers
230x100㎝(좌)
60x230㎝(우)
혼합재료 mixed media
2018

여체의 리얼리티와 미적 심메트리아symmetria

윤병학 / 한국예술종합교육원 교수 · 미술학 박사

"미는 크기(메게토스megethos)와 질서(탁시스taxis)에 달려있다." 아리스토텔레스의 주장이다. 그는 질서와 비례를 동일시하였다. 질서 혹은 비례는 조화의 미를 말하는데 균제(심메트리아 symmetria) 즉 '조화로운 비례'를 말한다. 그는 또한 질서를 형식의 의미로도 포괄하였다. 정리하면 미의 속성인 '질서 혹은 비례와 크기'는 미를 구분하는 척도라고 할 수 있다. 앞서 말한 질서를 형식과 동일시하였던바, 형식을 부분적인 배열이 아닌 하나의 질서로 보았고 '크기와 질서'에 새로운 의미를 부여했다. 따라서 객관적인 미란 아름다운 비례라 말할 수 있다. 비례는 그 대상에 어울리는 균형과 적합성 여부에 따라 아름답게 보여주는 기준이 된다. 플라톤 역시 "적당한 척도와 비례를 유지하면 항상 아름답다."라고 주장하였다. 비례를 강조한 말이다. 아름다움이란 BC 6세기 피타고라스학파에 의해 '조화와 비례'라는 객관적 미 개념으로 정립되었다. 미 개념 속에는 비례의 적합성, 웅장함, 크기와 질서, 통일성 등의 요소들을 포용하고 있다. 이것들이 바로 아름다운 조화로 연결된다. 조화란 질서와 무질서, 변화와 통일성, 일체성과 다양성, 좌우대칭, 직선과 곡선 등의 대립에서 더욱 돋보인다. 내용이나 형식 등 상반된 둘 이상의 요소가 양립할 때 하나의 질서가 만들어지고 화면의 전체적인 형식미학이 아름다운 조화를 이루어 내는 것이다. 새로운 화면구성의 형식미학은 균형이라는 관념 속에 진보적 미학의 방향으로 나아갈 수 있는 것이다.

이러한 맥락으로 볼 때 류영도 작가가 담아내고 있는 화면의 구성은 하나의 화면에서 구상과 추상이 양립하여 조화를 이룬다.

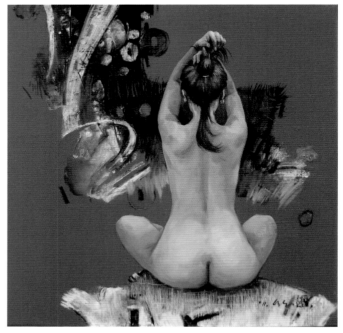

34 구성-누드 composition-nude | 45.5x38㎝ | 혼합재료 mixed media | 2011

서로 상반되는 두 가지 형식이나 양상의 양극성은 시각적 대칭을 보이며 화면에 조형적 구성의 긴장성을 보여준다. 이는 조화와 균제를 포괄하는 그만의 미적 규범으로 확고한 자리를 잡아내고 있다. 그는 화면을 구성하는 주 대상과 또 다른 이미지를 하나의 형식으로 구체화 시키며 아름다운 형상을 만들어 내는데 그가 가장 중요시하는 구성의 조건은 바로 정확한 비례와 균형이다. 여성의 신체나 누드화의 비율은 신체의 움직임, 원근의 변화, 바라보는 사람의 위치나 각도 포즈나 동세에 따라 균형의 원리를 적용하고 비례와 시각적 효과를 결정하기 때문이다.

화면 속에 등장하는 대상들은 일종의 연속적인 결합체로서 미적인 규범과 원리에 의해 무질서chaos와 대립되는 완벽한 질서 cosmos로 구성된다. 이러한 맥락에서 볼 때 그의 작품은 질서와 무질서 속에 동양적 여백의 미를 보여주며 서구 미학의 공간성에 다가가는 이상적 아름다움에 대한 무한한 변주곡을 보여준다고 볼 수 있다. 서로 다른 화면구성을 통해 서로 어우러지는 조화로운 화음을 만들어 매혹적인 창조적 아름다움을 연출하고 있는 것이다. 그러한 추상적 음율 들은 각 각의 의미를 포괄하진 않지만 화면에 표현하고자 하는 주 대상과 서로 만나서 하나의

화음으로 자연스런 하모니를 만들어 내는 것이다. 이러한 논거를 기초로 하여 하모니를 표방하는 그의 작업은 인간의 육체 특히 여체의 아름다움을 화폭에 고스란히 담아낸다. 그는 여성의 육체를 눈으로 보이는 단순한 외형적 표현만이 아닌 여성의 감성적 요소를 화면에 드러낸다. 어쩌면 노여움, 공포, 즐거움, 증오, 연민, 쾌락 또는 고통을 수반하는 감정의 파토스를 표현하고 있는지도 모른다. 화면 속에 등장하는 여성의 모습은 마치 나르시시즘의 자기애적 여성의 본성을 느끼게 한다. 또 하나의 특징은 성적 매력이나 탐미적 감성을 철저히 통제하고 있다는 것이다. 화면의 배경을 이루는 추상적 요소가 여체의 은밀한 부분을 자연스럽게 가리며 성적 섹슈얼리티를 철저히 배격한다.

"인간은 자의적으로 움직이는 동시에 의식과 감정을 지닌 존재로서 그 동작과 표정이 무궁무진하다." 여체의 아름다움을 표현하는 그의 작업은 화면과 배경에 나타난 비조형적인 추상 형태를 접목하여 구상과 추상 혹은 비구상의 만남을 추구했다. 인간의 몸짓언어를 조형적 재구성을 통해서 현대적인 감각으로 표현하고 있으며 여체와 비조형적인 추상 형태를 접목한 작품은 여백의 미를 강조해 새로운 미적 공간을 연출하며 주 대상에 대

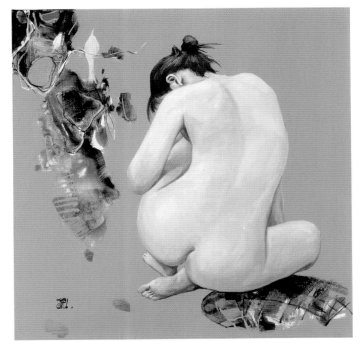

35 구성-누드
composition-nude
53x53㎝
혼합재료 mixed media
2013

한 사실과 정신적 현실의 리얼리티를 강조한다. 사실성과 정신적인 현실은 내면에 잠재되어 있는 관념적 현실 혹은 정서적 현실을 극명하게 드러내며 시간의 왜곡이 아닌 실제의 현실을 있는 그대로 응시하여 포착하여 보여주고 있는 것이다.

또 다른 해석 측면에서 그의 작업은 단순히 비례와 조화 그리고 여체의 리얼리티만 강조하는 것은 아니다. 모든 사물이 가지는 광휘를 특유의 감각으로 현란한 색채놀이를 펼쳐 보인다. 그에게 회화를 구성하는 요소란 재료의 배치와 재질적 기법의 노하우뿐 아니라 작업의 내용과 형식에 완벽하게 적용시키는 것이다. 그의 작품은 철저한 기본기에 바탕을 두며 원초적인 데생, 즉 소묘력에서 나오는 탄탄한 실력은 미술이 가지는 일정한 조형원리를 원칙대로 적용하며 시각적으로 아름답고 즐거움을 주는 것이 더욱 매력적이다. 그의 누드화는 단순한 여체의 외형적 아름다움을 나타내는 데 그치지 않고, 탄력적이고 건강미 넘치는 여체의 당당한 포즈와 적극적인 현대 여성상의 관능적 매력이 한층 강조되고 있다. 그러므로 아름다운 곡선과 관능적인 매력을 가진, 완전한 열린 존재로서의 여체가 등장한다고 할 수 있다. 이 여체는 추상적이고 장식적인 이미지들과 오브제가 어우러져 아름다운 숨결을 연출한다.

정리하자면 여성의 여체에 대한 리얼리티와 심메트리아의 관점에서 그는 빛과 색채의 현란함으로 여체의 특유 감성을 담아내고 비례와 조화의 미에 대해 매진했다고 할 수 있다. 그는 회화를 통해 여성의 이상적인 인간의 미는 어떤 것이었는지? 아름다움의 기준이나 표준은 무엇이었는지? 에 대한 궁금증으로 접근을 시도한 듯 보인다. 어쩌면 여성의 여체를 통해서 비례의 규칙에 대한 새로운 진보성을 찾아내고자 했던 것일지도 모른다. 형식미학에서 진보적 조형요소를 구축하고 새로운 조형미학을 구상하는 것은 예술작품이 대상의 단순한 재현에서 벗어나 조형적 요소를 감각적으로 드러내 보여야 한다. 그것은 단순한 예술적 수단이 아니라 오직 진정한 예술적 행위를 통해서만 접근이 가능한 것이다. 작품 속에 드러난 작가의 주관적 의도를 추적하는 것은 작품 속에 재현된 객관적으로 들어 있는 것, 작품이 객관적으로 수행하는 것을 포착하여 언어로 옮기는 것이다. 그러므로 예술의 내실은 작품의 내용에 있는 것만이 아니다. 작품의 내실은 재료 즉 물질을 조직하는 과정 속에서도 전개된다. 한마디로 테오도 아도르노가 말한 "형식은 침전된 내용"이라는 것이다. 이렇듯 예술적 행위, 과정, 재료의 조직 등을 포괄하여 새로운 조형 미학을 생산해야 한다는 것이다.

류영도가 미적으로 성공한 것은 앞에서 언급한 근거를 철학적 바탕에 위에 올려놓은 이론화의 성공으로 볼 수 있다. 그의 아방가르드의 미적 확신이나 진보성이 이를 뒷받침한다고 할 수 있다. 재료를 다루는 방식이나 화면을 구성하는 방식에서 볼 수 있듯이 내용과 형식의 가치에 대해 진지하고 성실한 접근을 보여주고 있기 때문이다. 예술적 진보는 조형적 요소를 다루는 새로운 형식, 혁신적인 방법에 있으며, 이것이 작품의 미적 심미성을 결정하는 중요한 포인트라 할 수 있는 것이다.

Reality of the female body and aesthetic symmetria

Yoon Byeong-hak / professor of Korea School Of Lifelong Education of Arts · Ph.D. of Fine Arts F

"Beauty depends on size(megethos) and order(taxis)." That is what Aristotle said. He equated order with proportion. Order or proportion refers to the beauty of harmony(symmetria), or "harmonious proportionality". He also covered order in the sense of form. In summary, the attribute of beauty, 'order or proportionality and size', is a measure of classifying beauty. The aforementioned order was identified with the form, which was viewed as an order rather than a partial arrangement, and gave a new meaning to "size and order". Therefore, we can say that objective beauty is a beautiful proportion. Proportion is a criterion for showing things beautifully depending on whether there are the balance and suitability matched with objects. Plato also argued that "it is always beautiful if it is kept in proportion to the right measure". It emphasizes proportionality. Beauty was established by the Pythagorean school in the 6th century BC as an objective aesthetic concept of harmony and proportionality. The concept of beauty embraces elements such as proportional conformity, magnificence, size and order, and unity. These lead directly to beautiful harmony. Harmony stands out more in the confrontation between order and disorder, change and unity, integrity and diversity, bilateral symmetry, straight lines and curves. When two or more opposing elements, such as content and format, are compatible, a single order is created and the overall formal aesthetics of the frame create a beautiful harmony. The formal aesthetics of a new canvas construction can move in the direction of progressive aesthetics in the notion of balance.

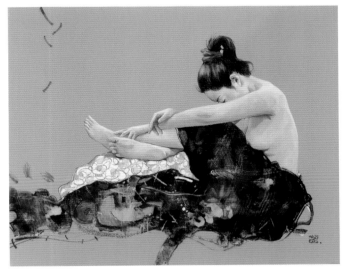

36 구성-여인의 향기 composition-perfume of a woman | 65.1x53㎝ | 혼합재료 mixed media | 2013

In this context, the composition of the canvas expressed by artist Ryu Young-do is harmonized with coexisting figurations and abstractions on a single canvas. The polarities of two opposing formats or modalities exhibit visual symmetry and show the tension of the formative composition on the canvas. It is firmly established as his aesthetic norms that encompass harmony and symmetry. He embodies the main object and another image that makes up the canvas in one format and creates beautiful figures, and one of his most important conditions in composition is accurate proportionality and balance. This is because the proportion of women's body or nudity applies the principle of balance and determines proportional

and visual effects according to the movement of the body, changes in perspective, and the position or angle, pose or dynamic of the viewer.

The objects on the canvas consist of a perfect order (cosmos) that is opposed to Chaos by aesthetic norms and principles as a kind of consecutive combination. In this context, his work shows oriental margins in order and disorder, and shows infinite variations on the ideal beauty approaching the spatiality of Western aesthetics. Through different canvas compositions, harmonious chords are being made to create a fascinating creative beauty. Such abstract tones do not cover each other's meaning, but they meet each other with the main object they want to express on the canvas and create a natural harmony in one chord. Based on these arguments, his work of advocating harmony captures the beauty of the human body, especially the female body, on the canvas. He reveals the emotional elements of women on the canvas, not just the outward expression of women's bodies. Perhaps pathos of emotion involving anger, fear, joy, hatred, sympathy, pleasure or pain is expressed. The appearance of the woman in the canvas gives a sense of the narcissistic nature of the woman. Another characteristic is that it has complete control over sexual attraction and sensitivity. The abstract elements that form the background of the canvas naturally conceal the secret parts of the woman body and thoroughly reject sexual sexuality.

"Human beings move arbitrarily and have consciousness and emotion, and their movements and facial expressions are endless." His work,

which expresses the beauty of the female body, combined the non-structured abstract forms shown on the canvas and background to pursue a meeting between the figuration and the abstract or non-figuration. Human body language is expressed in a modern sense through a formative reconstruction, and the work that combines female and non-formal abstract forms creates a new aesthetic space by emphasizing the beauty of the margins and highlights the fact and mental reality on the main object. Reality and mental reality are clearly revealing the ideological or emotional reality latent inside and showing the actual reality, not the distortion of time while staring at as it is.

Another interpretation of his work is not just about proportionality, harmony and the reality of the female body. The splendor of all objects is displayed with its unique sense of color. For him, the elements that make up painting are not only the know-how of the arrangement of materials and material techniques, but also the perfect application to the content and form of the work. His work is based on thorough basic skills, and his solid ones from those basic skills, namely drawing, apply the principles of certain formations that art has, giving the pleasure visually beautiful is more attractive. His nude paintings do not only show the outward beauty of a simple woman, but also emphasize the imposing pose of a resilient and healthy woman and the sensual appeal of an active modern woman. Therefore, a woman with beautiful curves and sensual charm appears as a completely open being. This woman combines abstract and decorative images and objects to create a beautiful breath.

In summary, from the perspective of reality and symmetria about women's bodies, he expressed the unique sensibility of women with the flamboyance of light and color, and focused on proportionality and the beauty of harmony. It appears for him to have attempted to curiosity about what ideal human beauty of a woman was, what the standard of beauty was. Maybe he was trying to find a new progressive way on the rules of proportionality through the female body. Building progressive formative elements in formal aesthetics and envisioning a new formative aesthetics should sensibly reveal the formative elements,

away from the simple reproduction of the object. It is not just a means of art, it is only accessible through genuine artistic practice. Tracking the subjective intentions of the artist revealed in the work captures what is objectively contained in the work and what the work performs objectively and translates it into language. Therefore, the inner truth of art is not only in the content of the work. The inner truth of the work is also developed in the process of organizing materials. In short, that is what Theodor Adorno said, "Form is sedimentary content." In other words, a new formative aesthetic should be produced by encompassing artistic activities, processes, and the organization of materials.

Ryu Young-do's aesthetic success can be seen as the success of theorizing on the philosophical basis mentioned earlier. It can be said that his avant-garde aesthetic conviction or progressiveness supports this. This is because it shows a serious and sincere approach to the value of content and format, as seen in the way materials are handled and canvases are organized. Artistic progress lies in new forms, innovative ways of dealing with formative elements, and this is an important point in determining the aesthetics of a work.

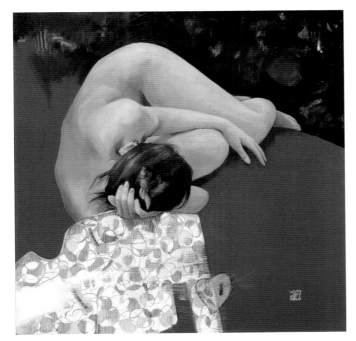

37 구성-누드 2
composition-nude II
53x53cm
혼합재료 mixed media
2013

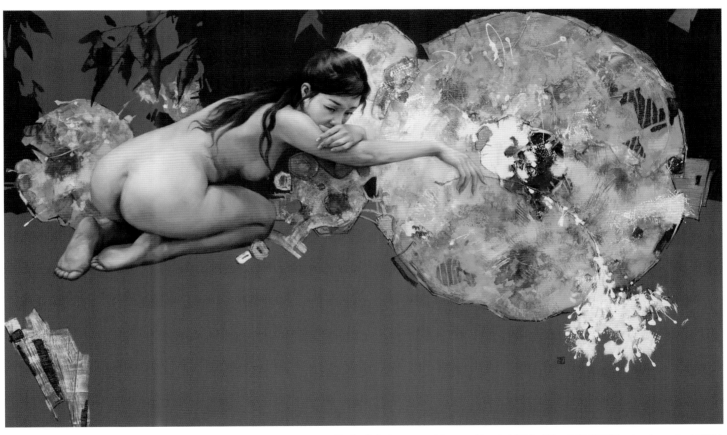

38 구성-기다림 composition-waiting | 162,2x97㎝ | 혼합재료 mixed media | 2021

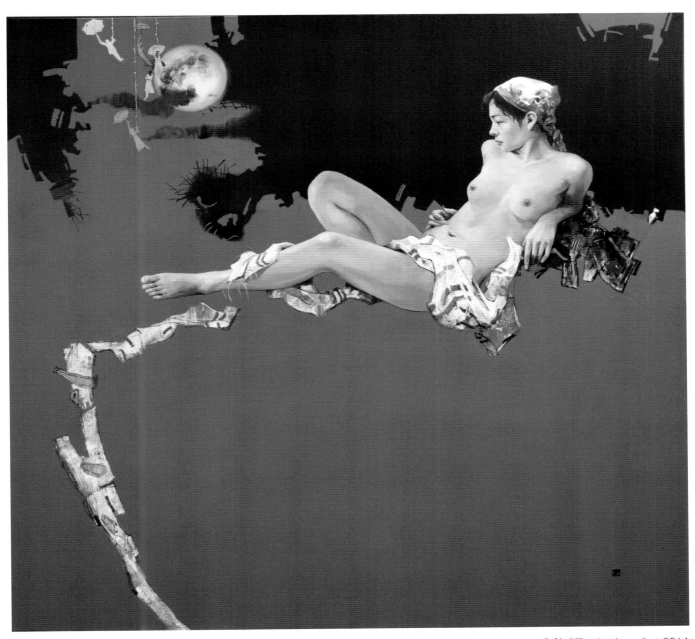

39 구성-달빛 그리움 composition-moonlight longing | 145x145㎝ | 혼합재료 mixed media | 2014

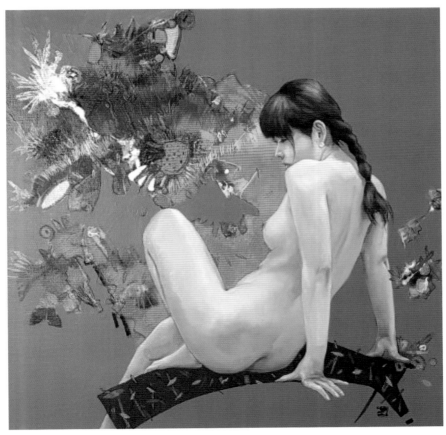

40 구성-여인의 향기 composition-perfume of a woman ｜ 73x73㎝ ｜ 혼합재료 mixed media ｜ 2018

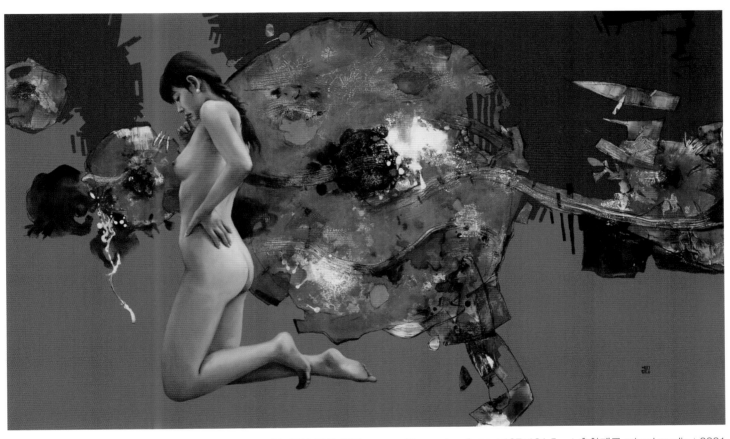

41 구성-붉은 향기 composition-red perfume │ 197x161.5㎝ │ 혼합재료 mixed media │ 2021

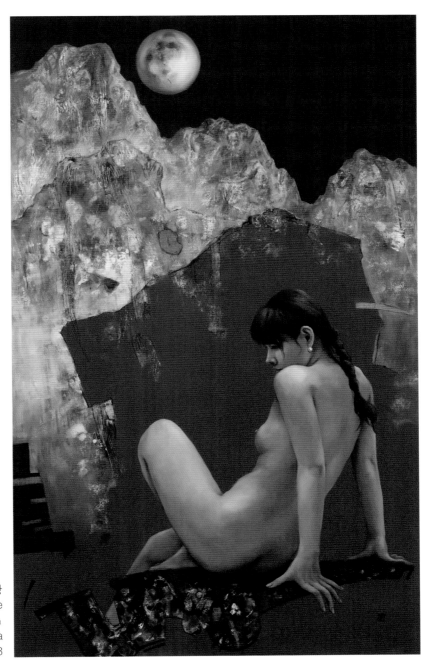

42 구성-달빛 사랑
composition-moonlight love
145,5x89.4㎝
혼합재료 mixed media
2018

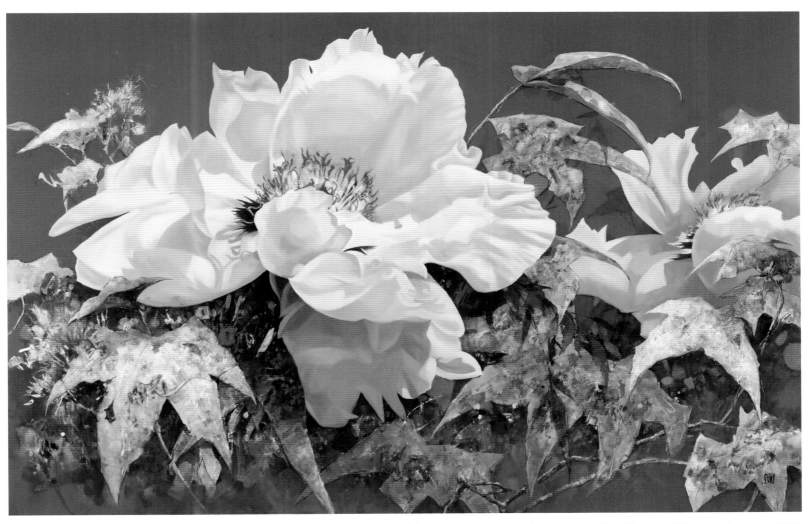

43 구성-화중지화(花中之花) composition-Flowers in flowers | 150x230㎝ | 혼합재료 mixed media | 2021

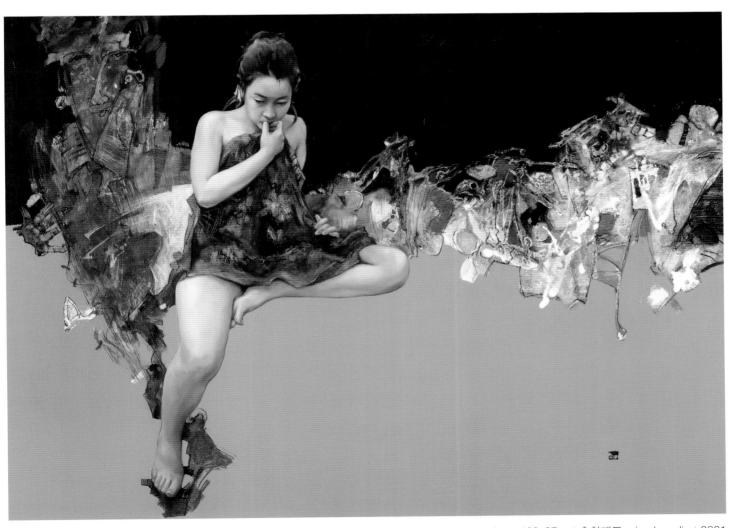

44 구성-그리움 composition-longing │ 130x97㎝ │ 혼합재료 mixed media │ 2021

견실한 소묘력과 현대적인 감각의 소유자

신항섭 / 미술평론가

화가로서의 재능 여부는 인물화 한 점을 보는 것만으로도 충분하다. 인물화는 화가로서의 재능을 가늠하는 척도가 될 수 있다는 뜻이다. 인물은 자의적으로 움직이는 동시에 의식과 감정을 지닌 존재로서 그 동작 및 표정이 무궁무진하다. 그러기에 정확한 비례를 맞추고 의식 및 감정세계를 표현하는 것은 생각처럼 간단하지 않다. 따라서 인물화를 제대로 소화하고 있다면 작가로서의 기본역량에 대해서는 의심할 여지가 없다.

탄탄한 기본기에서 나오는 여체의 아름다움

인간은 자의적으로 움직이는 동시에 의식과 감정을 지닌 존재로서 그 동작 및 표정이 무궁무진하다. 이러한 인간의 몸짓의 언어를 조형적 재구성을 통해서 현대적인 감각으로 표현하고자 하였다. 여체의 아름다운 곡선과 배경에 나타난 비조형적인 추상 형태를 접목함으로써 구상과 비구상의 만남을 추구하며 여백의 미를 강조한 작품이다.

화가로서의 재능 여부는 인물화 한 점을 보는 것만으로도 충분하다. 인물화는 화가로서의 재능을 가늠하는 척도가 될 수 있다는 뜻이다. 인물은 자의적으로 움직이는 동시에 의식과 감정을 지닌 존재로서 그 동작 및 표정이 무궁무진하다. 그러기에 정확한 비례를 맞추고 의식 및 감정세계를 표현하는 것은 생각처럼 간단하지 않다. 따라서 인물화를 제대로 소화하고 있다면 작가로서의 기본역량에 대해서는 의심할 여지가 없다.

류영도는 신뢰할 만한 묘사력을 갖추고 있다. 연필 소묘를 통해 인물화 작가에게 요구되는 수준 이상의 기량을 축적하고 있기에 그렇다. 소묘를 보면 단순히 손의 재능이 무르익은 단계를 지나 회화성에 대한 이해의 폭을 넓히고 있음을 알 수 있다. 어쩌면 인물의 형태를 사실적으로 재현하는 일은 정확한 눈과 그를 뒷받침하는 노력으로 어느 선까지는 도달할 수 있다. 그러나 미적인 가치를 생산해내는 예술적인 감각은 타고나지 않으면 안 된다. 손의 재능이 뛰어난대도 그 범주를 벗어나지 못하는 작가가 대다수인 현실이 이를 말해준다. 그런 의미에서 볼 때 그는 그 경계를 가뿐히 넘어서고 있다.

그의 조형감각은 아주 세련되었다. 고전적인 이미지의 누드화가 아니라 현대적인 감각에 능동적으로 반응하는 누드화이다. 그래서일까? 여체의 포즈는 당당하다. 여성 특유의 내향적인 이미지를 미덕으로 여기는 고전적인 의미의 여성상이 아니다. 자기 자신에 대한 현시욕이 강하고 자기주장이 뚜렷한 이 시대 여성의 모습이다. 알몸을 드러내는 것조차 현대의 여성상을 엿볼 수 있는 것이다. 외면상으로 그의 작업은 여체가 지닌 고운 피부와 유연한 곡선 및 양감을 부각시킨다는 일반적인 누드화의 경향을 따른다. 하지만 단순히 여체의 외형적인 아름다움만을 탐닉하고 있지 않다. 오히려 여체의 아름다움을 부분적으로 희생시키고 있다. 더구나 시각적인 효과만을 따지자면 여체가 지닌 성적인 매력은 되레 감소시키고 있다. 체모라든가 가슴에 집중되는 시선을 의도적으로 분산시키고 있는 것이다. 다시 말해 체모와 가슴에 대한 성적인 환상을 차단한다. 뿐만 아니라

일반적인 누드화와 같은 전신상을 찾아보기 어렵다. 신체의 일부분을 가리거나 화면 밖으로 밀어내는 식의 대담한 구도를 보여주는 화면이 대다수이다. 여체의 외형적인 아름다움이나 성적인 매력을 부각시키는 일반적인 누드화의 관점을 벗어나 있음을 말해주는 대목이다.

이는 조형적인 하나의 전략일 수 있다. 여체 그 자체에서 얻고자 하는 시각적인 즐거움 및 성적인 환상을 부분적으로 제거함으로써 누드화에 대한 새로운 관점을 제시하려는 것이다. 여체의 아름다움에 집중되어온 일반적인 누드화의 관점과는 다른

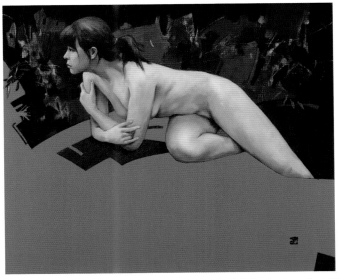

45 구성-누드 composition-nude | 72.7x60.6㎝ | 혼합재료 mixed media | 2019

화면의 구성 및 현대적인 조형성에 비중을 두려는 것이다. 그렇다고 해서 그가 성적인 매력을 전적으로 외면하는 것은 아니다. 이와 같은 형식의 누드화는 관능적인 매력이라는 점으로 한층 강조되고 있는 지도 모른다.

무엇보다도 피부의 표현에서 매끄럽고 부드러우며 고운 이미지에 얽매이지 않음으로써 생기 넘치는 탄력적인 건강한 여체를 주시한다. 건강미가 넘치는 여체는 힘, 즉 탄력적인 피부를 가지고 있기 마련이다. 인체 안에서 팽창하는 듯한 힘이 피부를 긴장시키는 것이다. 퉁기는 듯한 피부의 반발력이야말로 건강한 인체의 상징적인 표현이다. 피부 안에 감춰진 근육의 유착점을 포착하려는 그의 터치는 야성적인 여체의 이미를 끄집어내고 있는 것이다. 여기에서 야성적인 이미지는 관능적인 미로 해석될 수 있다. 자신을 적극적으로 표현하는 것처럼 건강한 여체야말로 관능적이다.

여체, 영원한 화두

그에게 여체는 무엇인가. 단순히 아름다운 육체에 대한 찬미인가. 앞에서 말했듯이 그에게 여체는 미적인 탐닉의 대상만은 아니다. 가슴이나 체모 또는 다리와 머리 따위의 신체의 일부분을 가린다는 점은 숨겨진 의미를 담겠다는 의미로 해석되는 것이다. 그의 최근 작업에서 나타나는 몇 가지 공통점이 있다. 그중 하나는 여체가 자리하고 있는 상황에 대한 설명이 없다는 점이다. 그저 비어있는 공간이거나 부분적으로 추상적인 이미지가 나타나

고 있는 정도이다. 다른 하나는 추상적인 이미지로 여체의 일부분을 감추거나 형태를 불명확하게 처리하고 있다. 이때 추상적인 이미지는 하나의 덩어리를 이루는가 하면 분산되기로 한다.

이와 같은 조형상의 특징은 누드화라는 일반적인 이미지를 씻어내기에 충분하다. 비어있는 배경은 서구 미학의 공간과는 다른 동양미학 여백 개념에 합당하다. 문인화가 그렇듯이 여백은 무표정한 곳이 아니다. 오히려 표현된 형상을 적극적으로 옹호함으로써 생기발랄한 이미지 즉 기운생동을 이끌어내는 곳으로서의 역할을 한다. 바꾸어 말해 표현된 형상의 상대적인 개념으로 자리하는 것이다. 따라서 여백에는 사유의 그늘이 드리운다. 사유의 그늘이란 무표정한 공간이 아님을 강조하기 위한 수사이다. 여기에서 하나의 미물일지라도 그 움직임 한 번이 우주를 움직이듯이 여백은 형상이 우주에 그대로 노출되는 상황을 뜻한다.

이렇게 보면 그의 그림에서 여체는 우주가 감싸고 있는 셈이다. 아울러 추상적인 이미지는 우주를 떠돌아가 여체를 만나 마침내 정체를 가지게 되는 불명확한 존재를 상징한다. 그 불명확한 존재는 우주를 떠다니는 먼지일 수도 혹은 별을 생성케 하는 원소일 수도 있다. 한 마디로 무의미한 존재가 아니다. 혹은 사색의 파편일 수도 있다. 불명확한 존재와 만나는 여체는 그래서 더욱 선명한 존재성을 드러낸다.

구상으로서의 여체와 추상으로서의 불명확한 이미지는 이성과 감성의 대립적인 관계를 시사한다. 구상과 추상이 대립함으로써 시각적인 긴장감이 발생한다. 서로 다른 이미지의 결합이 대립에서 긴장으로 그리고 마지막으로 상승작용으로 전진하는 것이 그의 누드화가 지향하는 조형적인 구조식이다. 그러나 이러한 조형적인 형식을 통해 보다 확실한 자기만의 색깔을 담아내야 한다. 구상과 추상의 이원적인 대립구조 자체는 새로운 것이 아니기 때문이다. 다만 여기에서는 일반적인 누드화의 속성으로부터 탈피하려는 의지와 함께 소묘에서 감지되는 전도가 밝은 한 작가의 잠재력을 발견하는 것만으로도 그 의미는 적지 않다.

Possessor of Solid Sketch Power and Mordern Sense

Shin Hang-seob / Art critic

To evaluate whether an artist has the talent or not is enough by viewing a piece of figure painting by the artist. It means that the figure painting can be the measure of discerning an artist's talent. The figure is arbitrarily moving and has the being of consciousness and emotion and then motions and looks of a figure are infinite. Also it is tin accordance with the exact proportion. Therefore it is doubtless to say that it an artist digests the figure painting properly, the artist has the basic capacity.

The beauty of the women body from his firm basic skill

Ryu Young-do has a reliable descriptive power. It is because he has accumulated the skill beyond the level required for figure painters through pencil sketch careers. It is found from his sketches that he broadens the width of understanding of pictorial feature beyond merely ripe stage of his hands' skill although it is exact eyes and efforts supporting it. But, the artistic sense creating the aesthetic value should be born. The reality that most of the artists remain the stage of their hands' skill although it is very excellent verities it. He goes beyond the boundary form such a viewpoint.

He figurative sense is very refined. His nude has not classical image but is corresponding actively to the modern sense. So the pose of woman body he paints is splendid. It is not the woman image of classical meaning that the introspective image peculiar to woman is regarded as a virtue. Rather it is the appearance of the woman in this age that the desire for manifestation of herself is strong and self-assertion is clear Even revealing the naked shows the woman image of the modern times.

His work follows the trends of general nude externally which highlights soft skin, flexible curve and massiveness of the woman body. However, he is not merely to indulge himself in the external beauty of the woman body. Rather he makes sacrifice of the beauty of woman body partially. Moreover he reduces the sexual attraction of the woman body to consider the visual effect only. He divert views' sight concentrated on body hair or breast intentionally. In other words, he blocks the sexual of body hair and breast. Besides it is difficult for us to find the whole body painting like general nude from his nude. Most of his canvases show the bold composition which hides a part of body or pushes it from the canvas. It also shows that his composition is diverted from the view of general nude which highlights the external beauty or sexual attraction of woman body.

It can be a figurative strategy he employs. He is to suggest a new view of nude by eliminating the visual pleasure and sexual fantasy to be obtained from woman body it self. It gives a priority to the composition

of canvas and modern figurative beauty of woman body. Then he is not to ignore the sexual attraction. The nude of this style may be highlighted more in that it has a sensual attraction.

Above all, I give attention to vital, flexible and health woman body not to be restricted by soft and fine image of skin surface. The healthy woman body has power, that is, flexible skin. It strains the skin within the body. The repulsive force of the skin is the symbolic expression of healthy body. His touch to capture the adhesion of muscle hidden within the skin is taking out the image of wild woman body, The wild image can be interpreted as the sensual beauty. The wild image can be interpreted as the sensual beauty. Healthy woman body os sensual as the expresses herself actively.

Woman Body, the eternal topic

What is woman body to him? Is the praise of beautiful body merely? AS stated before, woman body is not the object of aesthetic indulgence to him. Hiding the part of woman body like breast, body hair, leg or head can be interpreted as his intention to contain the hidden meaning. There are some common things shown in his late works. One of them is it has no comment of the situation that woman body is posed. It is just empty space or shows partially abstract image. The other is abstract image, which conceals a part of woman body or treats the shape unclearly. Then the abstract image is made into a lump or is dispersed.

Such figurative of his nudes are enough to eliminate general image of nude. Empty background of his canvas is suitable to the blank concept of oriental aesthetics which is different from the space of western aesthetics. The blank is not the place with the lack of expression like Muninhwa(a painting by a literary artist after the Southern School of Chinese Painting). Rather it advocates the expressed shapes positively and plays the role of leading vital image, that is, vital spirit. In other words, it is settled as the relative concept of shape expressed. The shadow of reason is the rhetoric to emphasize that it is not the space without expression. The blank means the situation that a shape is exposed to the cosmos as it is as a motion moves it.

The woman body in his paintings is wrapped by the cosmos. Further the abstract image symbolizes unclear existence which it meets a woman body while it travels the cosmos and finally has the identity. The vague existence may be dust in the cosmos or an element which produces star. In a word it is not meaningless existence. Or it may be a fragment of thinking. Then woman body which encounters vague existence reveals its more clear existence.

Woman body as the conception and vague image as the abstraction suggest the confrontational relation between reason and emotion.

Visual tension is produced by the confrontation between conception and abstraction. That the combination of different images is developed to tension from confrontation and then to synergy is the figurative composition his nude pursues. However, his own color of certainty should be expressed through such a figurative form. It is because the dual confrontational structure of conception and abstraction itself is not novel. It is Meaningful to find out the potential of a promising artist which can be perceived from the sketches with his will to escape from conventional property of general nudes.

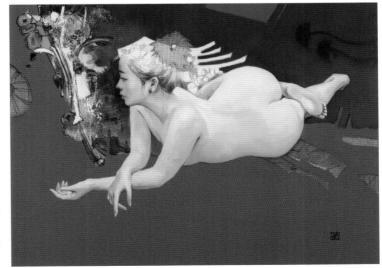

46 구성-누드
composition-nude
72.7x53㎝
혼합재료 mixed media
2021

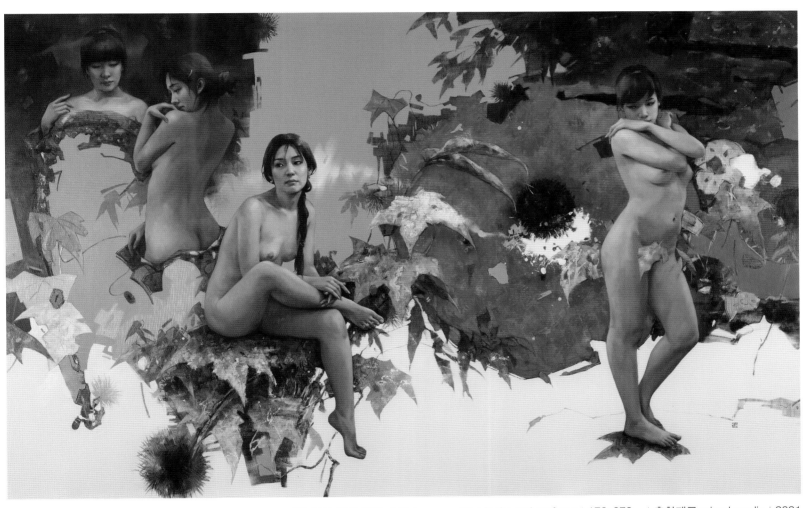

47 구성-붉은 향기 속에 │ composition-in the red perfume │ 170x270㎝ │ 혼합재료 mixed media │ 2021

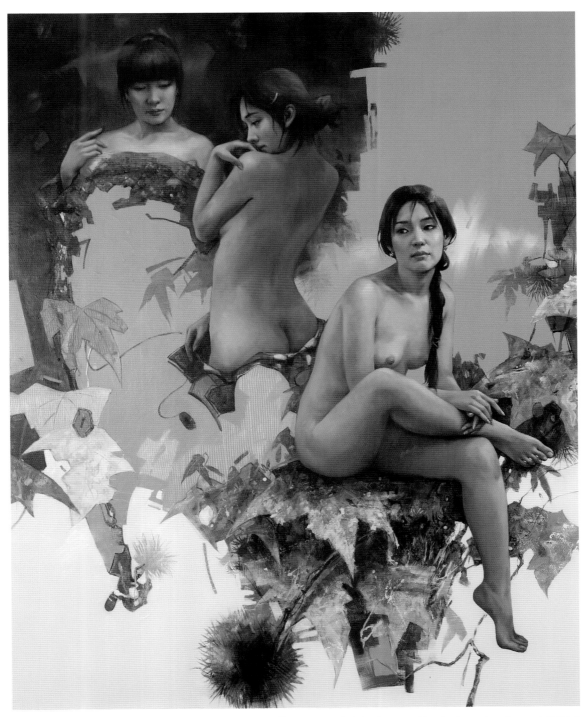

『구성-붉은 향기 속에|composition-in the red perfume』 부분도 1

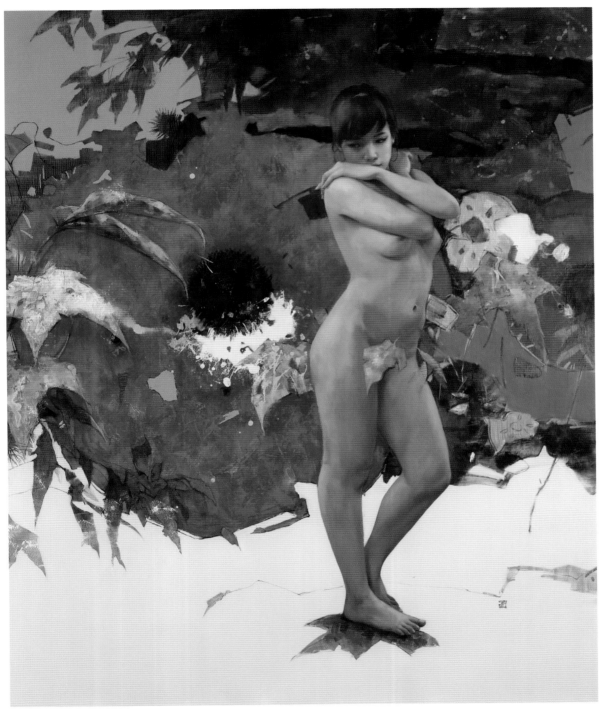

『붉은 향기 속에composition-in the red perfume』 부분도 2

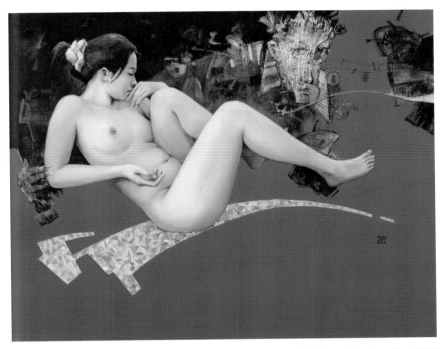

48 구성-그대 곁에 composition-with you │ 90.9x72.7㎝ │ 혼합재료 mixed media │ 2021

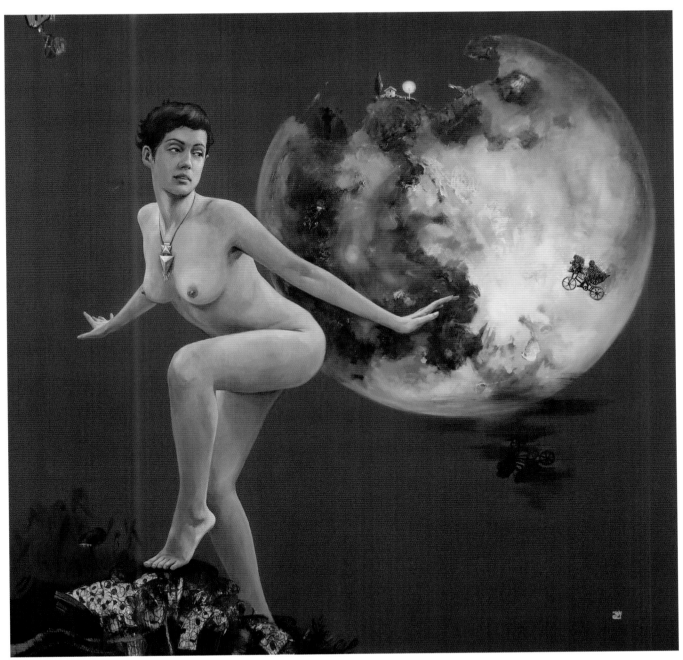

49 구성-달빛 그리움 composition-moonlight longing | 135x135㎝ | 혼합재료 mixed media | 2021

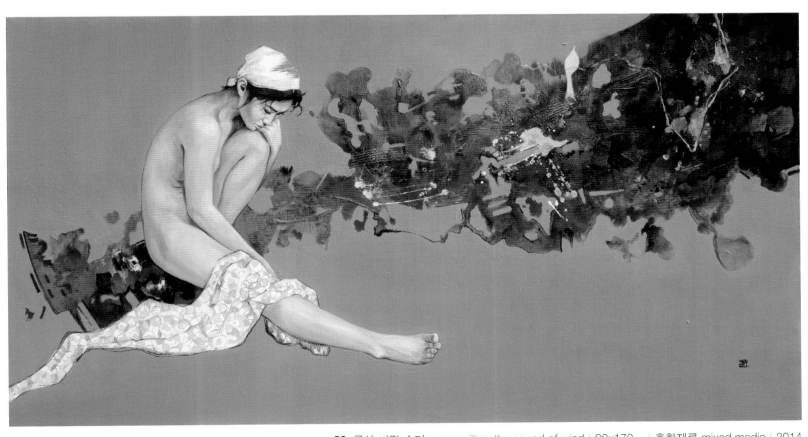

50 구성-바람 소리 composition-the sound of wind | 90x170㎝ | 혼합재료 mixed media | 2014

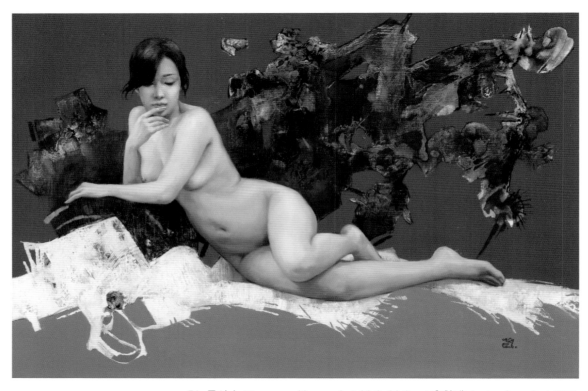

51 구성-누드 composition-nude | 90.9x60.6㎝ | 혼합재료 mixed media | 2021

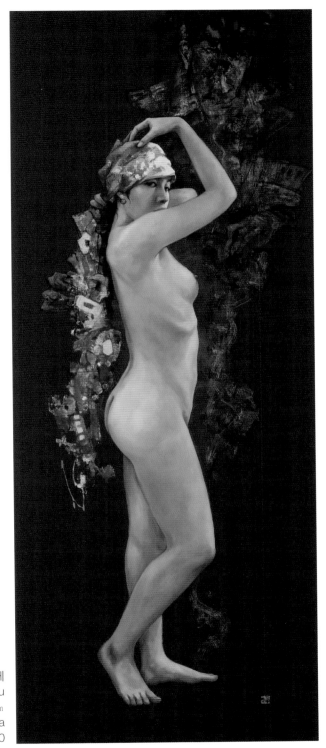

52 구성-그대 앞에
composition-front of you
62x155㎝
혼합재료 mixed media
2020

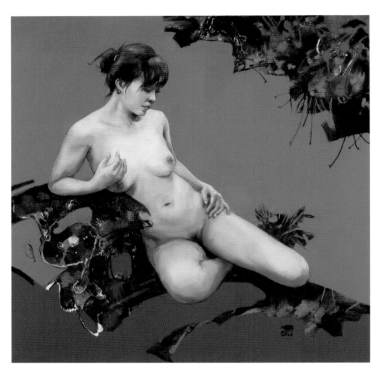

53 구성-누드
composition-nude
53x53㎝
혼합재료 mixed media
2020

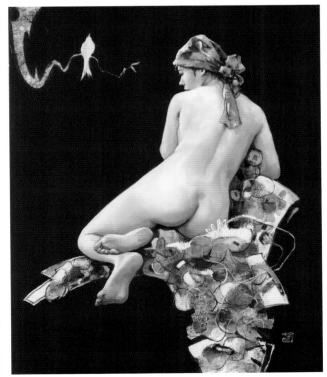

54 구성-누드
composition-nude
60.6x50㎝
혼합재료 mixed media
2020

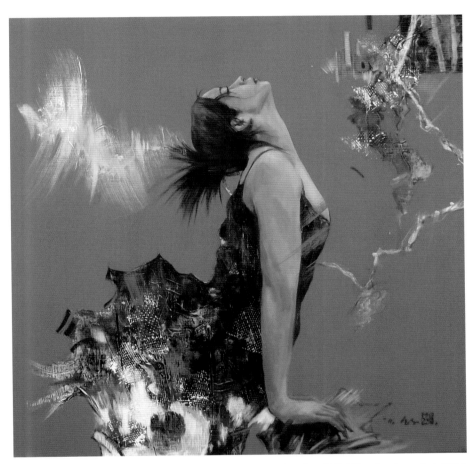

55 구성-갈망 composition-yearing | 73x73 | 혼합재료 mixed media | 2011

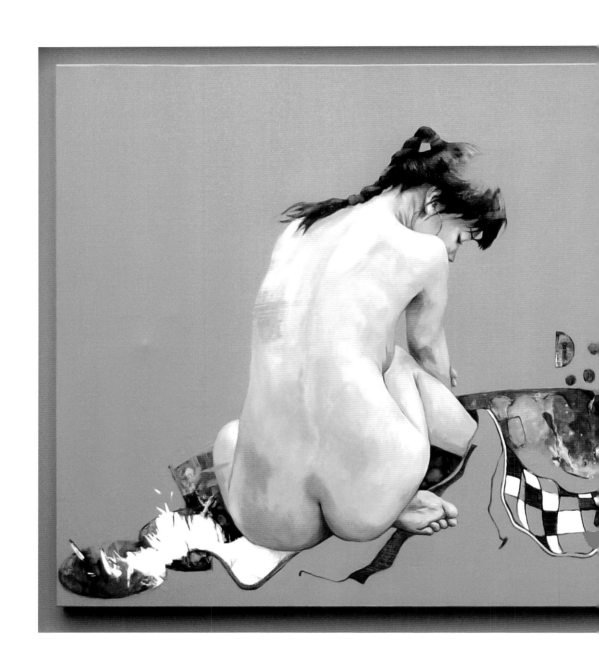

56 구성-내 안의 사유 composition-thinking in myself | 108x218㎝ | 혼합재료 mixed media | 2010

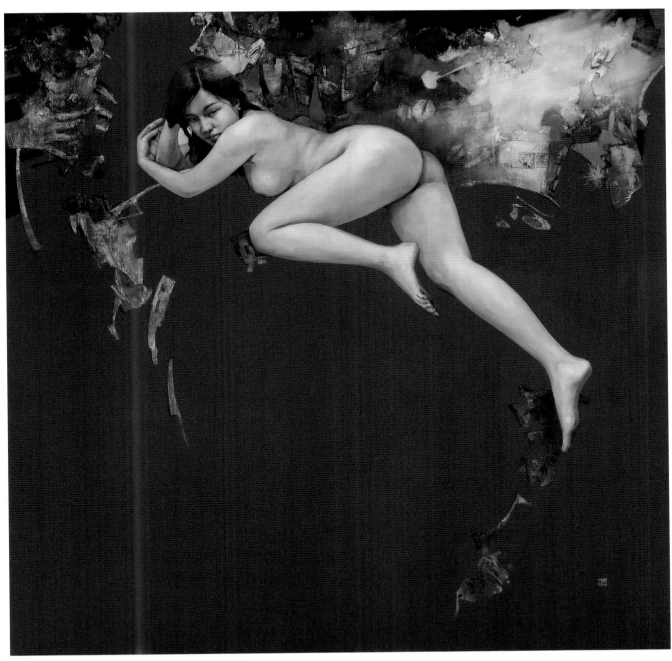

57 구성-누드 composition-nude | 140x140㎝ | 혼합재료 mixed media | 2020

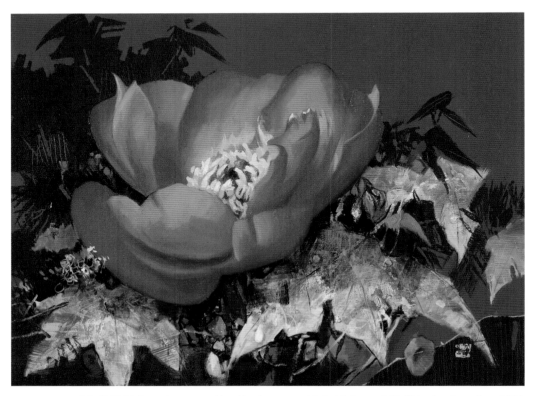

58 구성-붉은 모란 composition-Red peony | 60.6x45.5㎝ | 혼합재료 mixed media | 2021

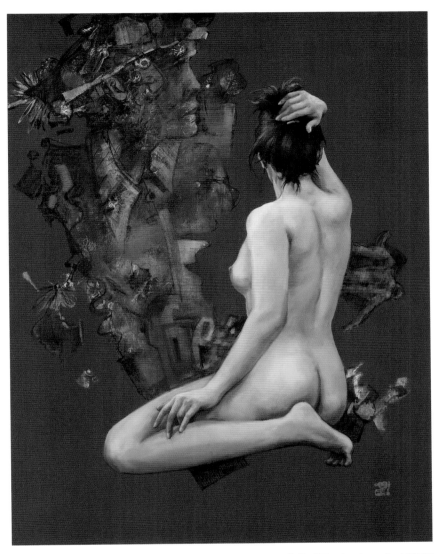

59 구성-누드 composition-nude | 65.1x50㎝ | 혼합재료 mixed media | 2020

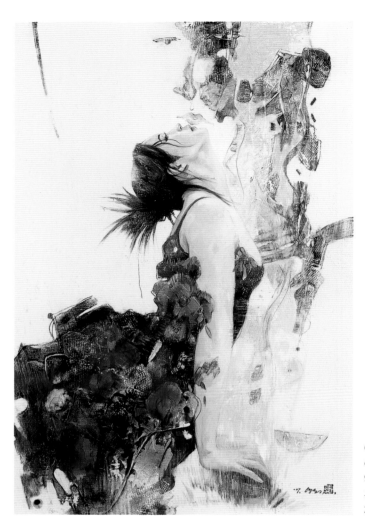

60 구성-갈망
composition-yearning
90.9x60.6㎝
혼합재료 mixed media
2007

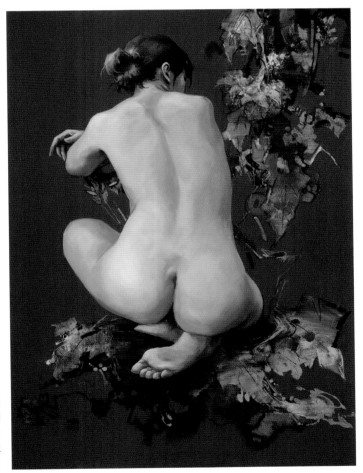

61 구성-누드
composition-nude
72.7x53㎝
혼합재료 mixed media
2021

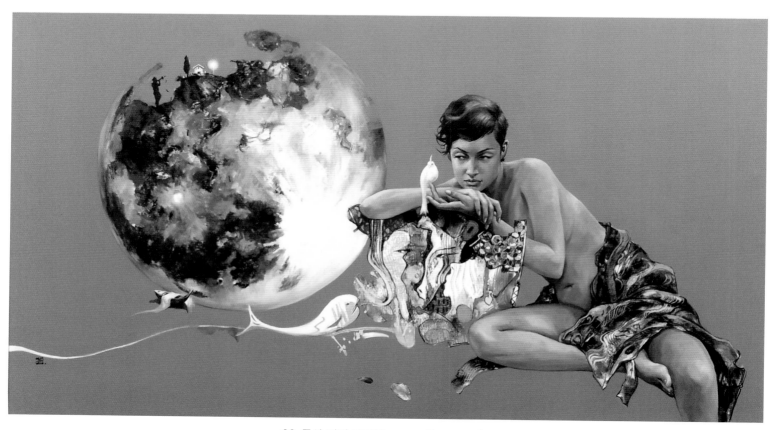

62 구성-달빛 그리움composition-moonlight longing | 190x130㎝ | 혼합재료 mixed media | 2013

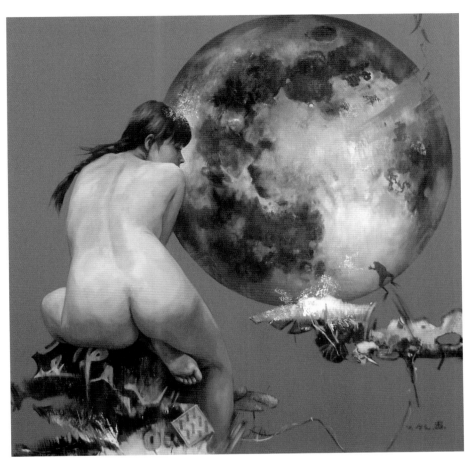

63 구성-달빛 사랑 composition-moonlight love | 80.3x80.3㎝ | 혼합재료 mixed media | 2011

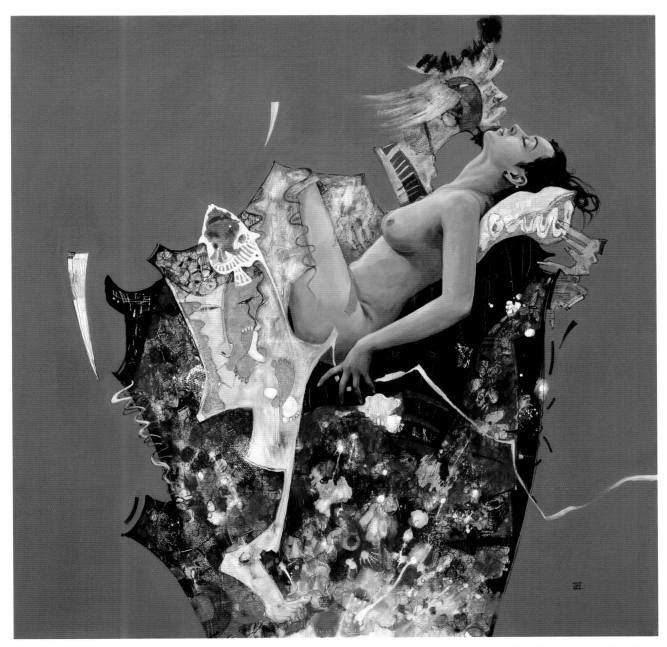

64 구성-또 다른 사랑 composition-another love │ 145x145㎝ │ 혼합재료 mixed media │ 2013

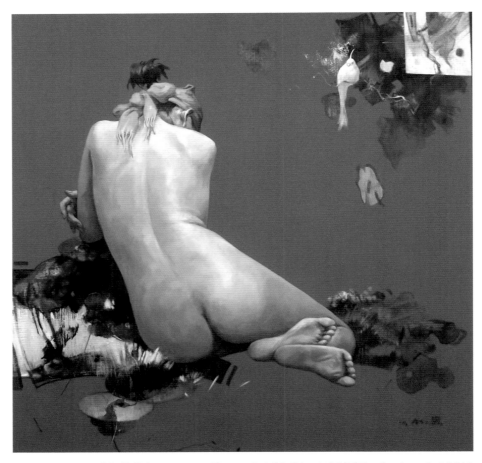

65 구성-누드 composition-nude | 91x91㎝ | 혼합재료 mixed media | 2011

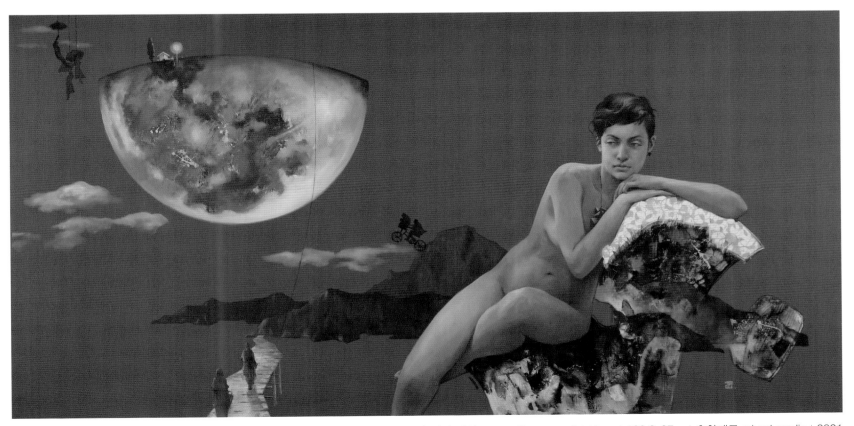

66 구성-달빛 사랑composition-moonlight love │ 193.3x97㎝ │ 혼합재료 mixed media │ 2021

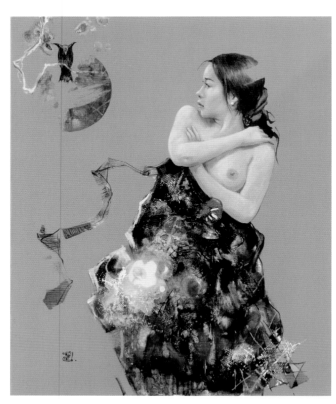

67 구성-그리움
composition-longing
65.1x53㎝
혼합재료 mixed media
2013

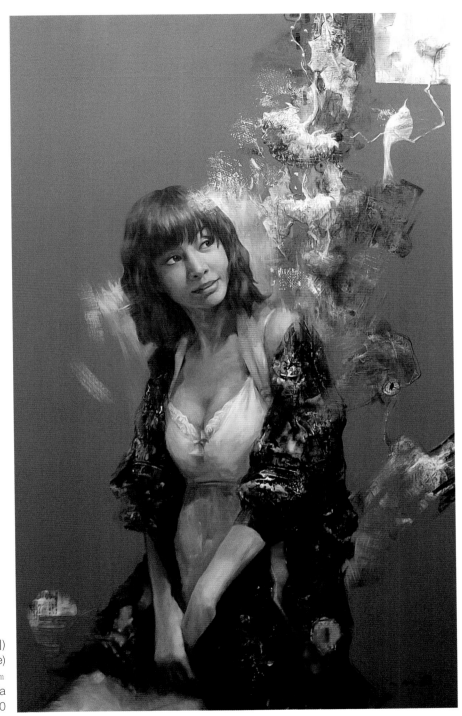

68 구성-여인의향기(황신혜)
composition-perfume of a woman(Hwang Shin Hye)
116.8x72.7㎝
혼합재료 mixed media
2010

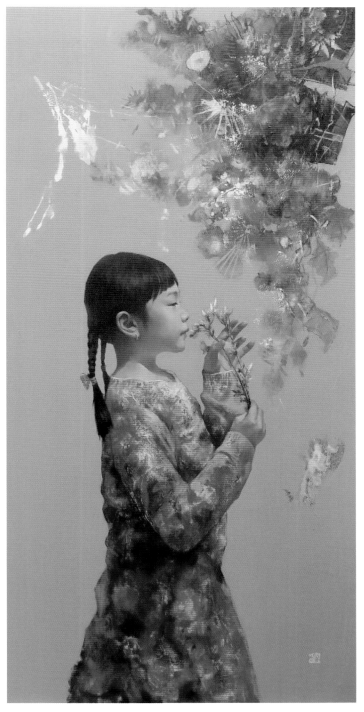

69 구성-소녀의 꿈
composition-dream of girl
160x80㎝
혼합재료 mixed media
2018

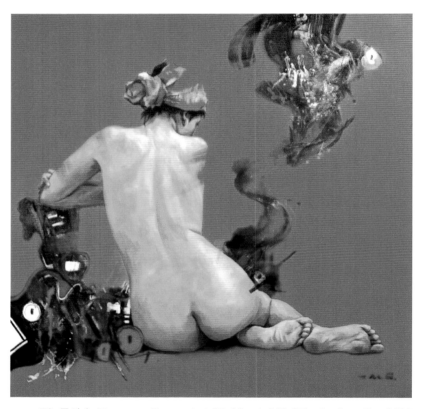

70 구성-누드 composition-nude | 90x90㎝ | 혼합재료 mixed media | 2009

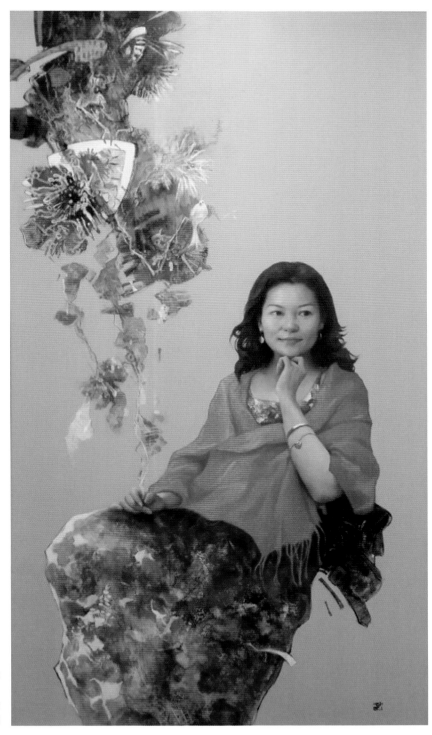

71 구성-여인의 향기
composition-perfume of a woman
180x60㎝
혼합재료 mixed media
2018

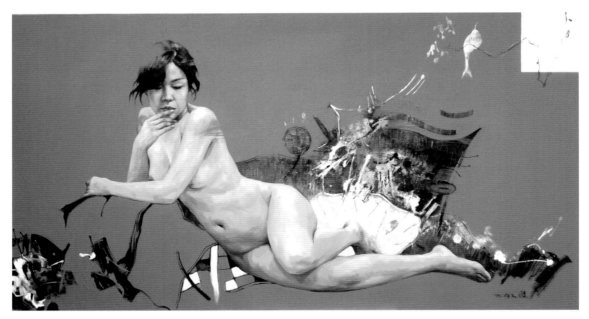

72 구성-여인 a woman | 70x130㎝ | 혼합재료 mixed media | 2010

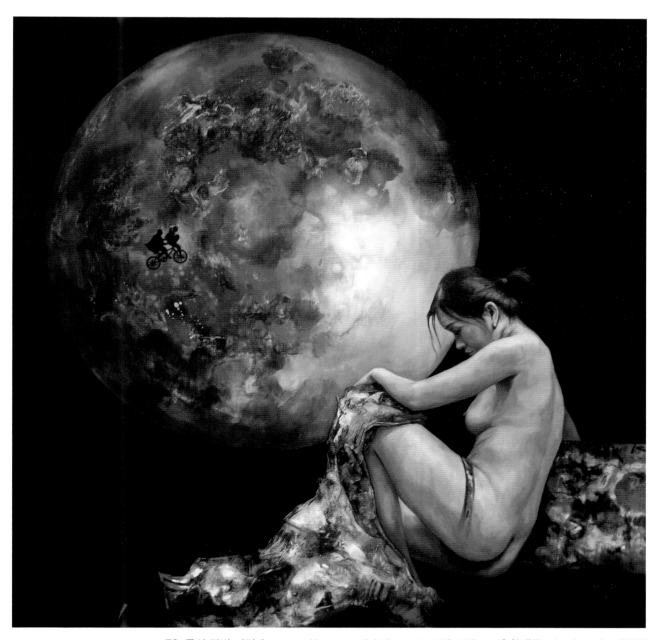

73 구성 달빛 사랑 2 composition-moonlight love II | 140x140㎝ | 혼합재료 mixed media | 2010

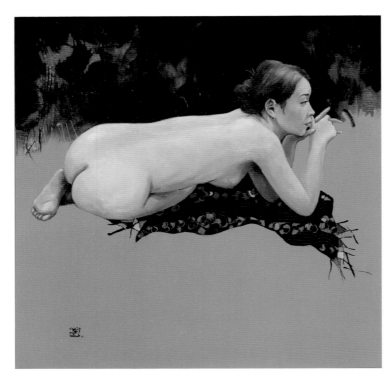

74 구성-누드 composition-nude
60.6x60.6㎝
혼합재료 mixed media
2013

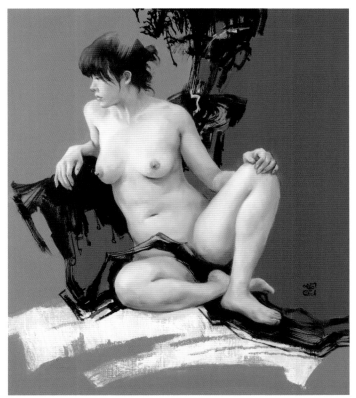

75 구성-누드 composition-nude
53x45,5㎝
혼합재료 mixed media
2021

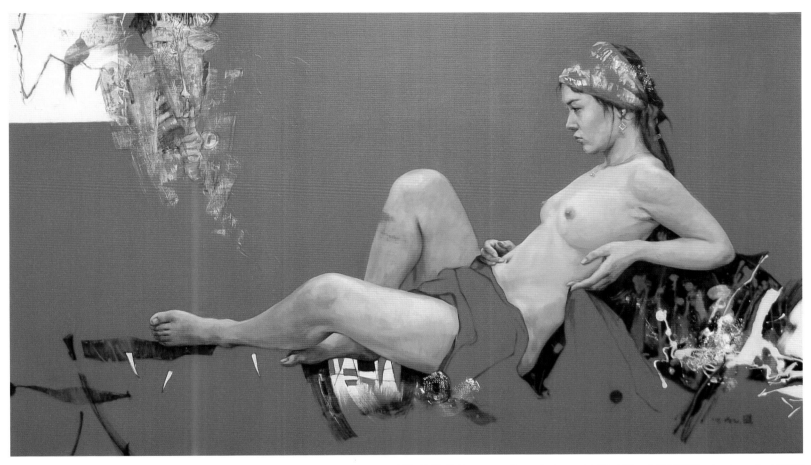

76 구성-응시 composition-staring㎝ | 162x112㎝ | 혼합재료 mixed media | 2009

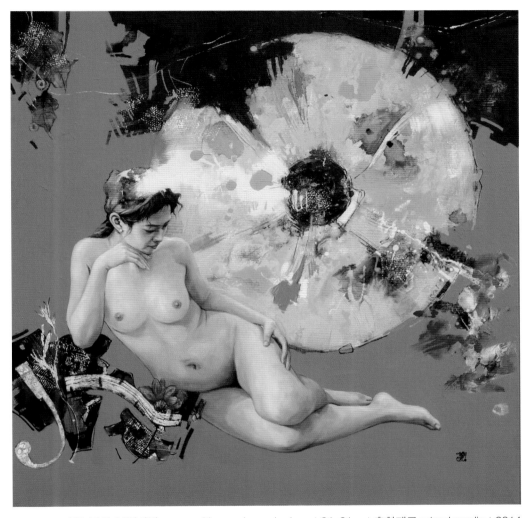

77 구성-봄빛사랑 composition-spring color love | 91x91㎝ | 혼합재료 mixed media | 2014

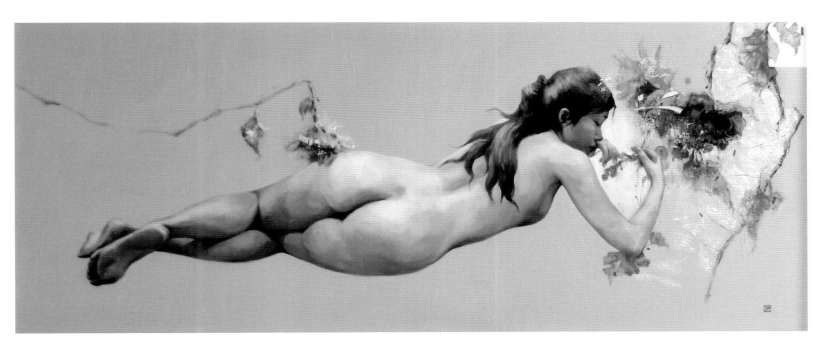

78 구성-그리움 composition-longing | 75x170㎝ | 혼합재료 mixed media | 2012

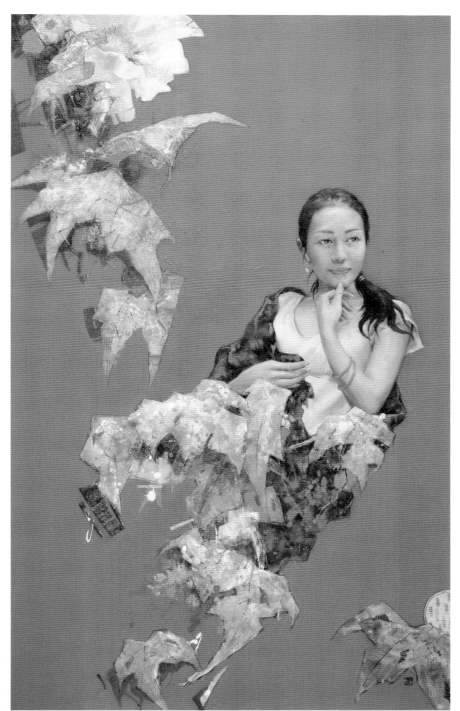

79 구성-여인의 향기
composition-perfume of a woman
83x135㎝
혼합재료 mixed media
2019

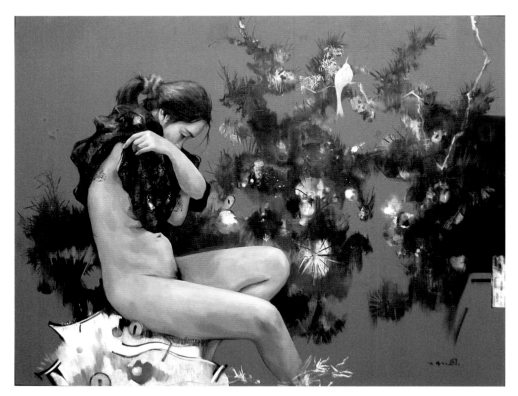

80 구성-널 그리다 2 composition-miss you Ⅱ │ 116.8x91㎝ │ 혼합재료 mixed media │ 2010

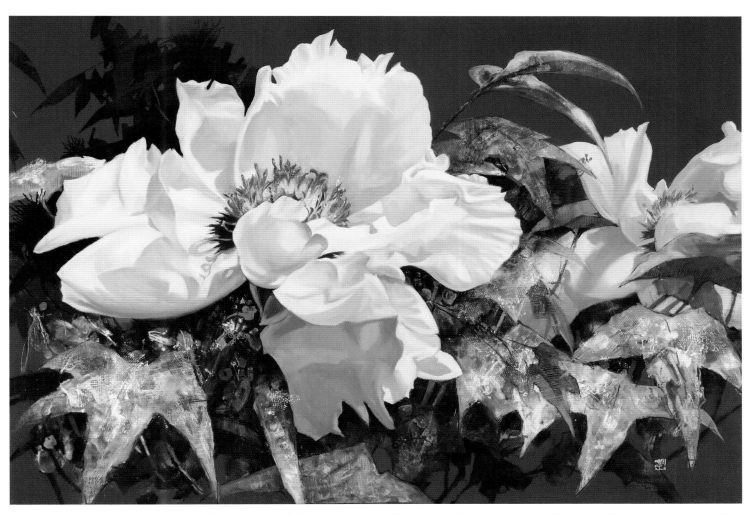

81 구성-화중지화(花中之花) composition-Flowers in flowers | 116.7x80.3㎝ | 혼합재료 mixed media | 2021

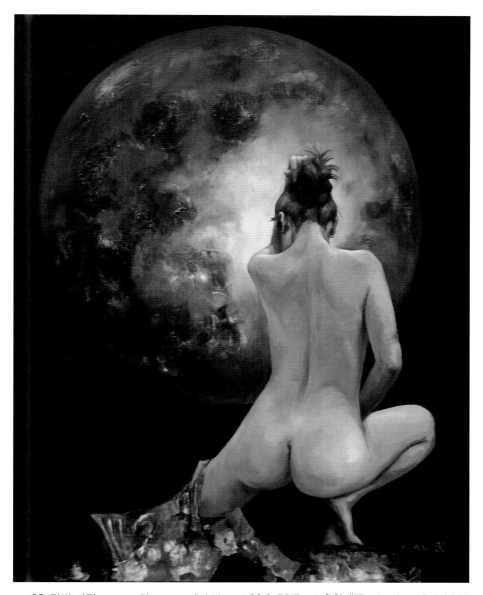

82 달빛 사랑 composition-moonlight love | 90.9x72.7㎝ | 혼합재료 mixed media | 2010

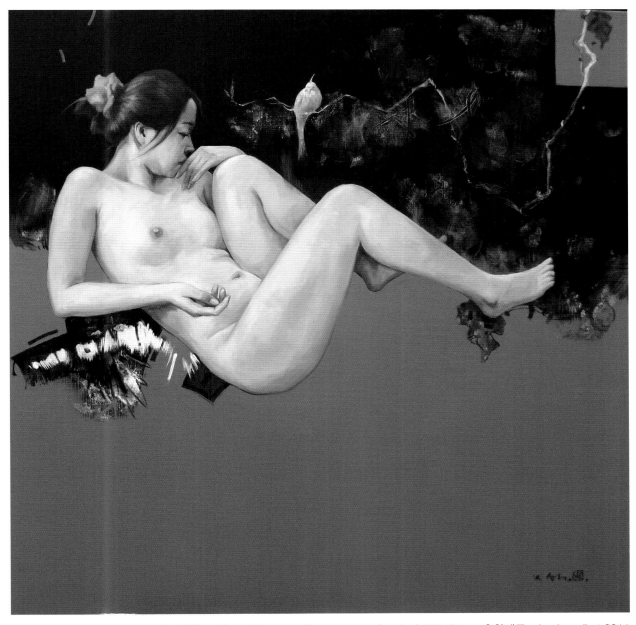

83 구성-여인(그리움) composition-a woman(longing) | 91x91㎝ | 혼합재료 mixed media | 2011

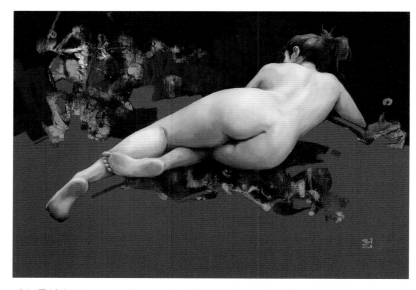

84 구성-누드 composition-nude ｜ 65.1x45.5㎝ ｜ 혼합재료 mixed media ｜ 2020

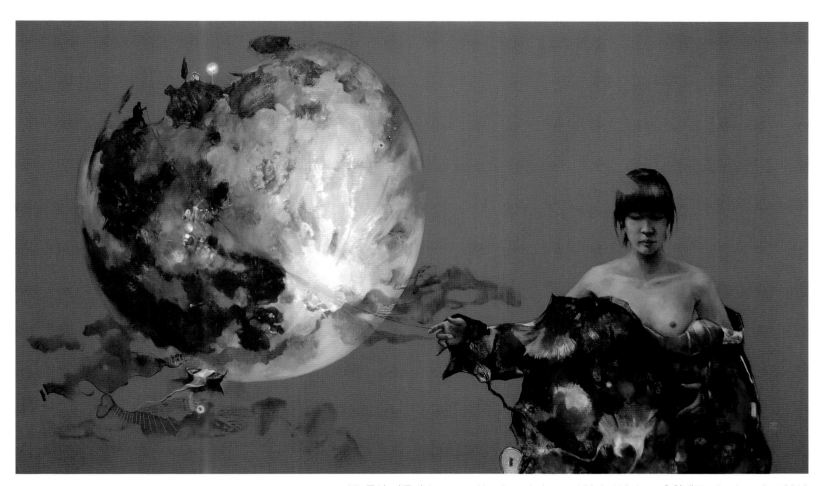

85 구성-달무리 2 composition-lunar halo Ⅱ | 193.9x112.1㎝ | 혼합재료 mixed media | 2013

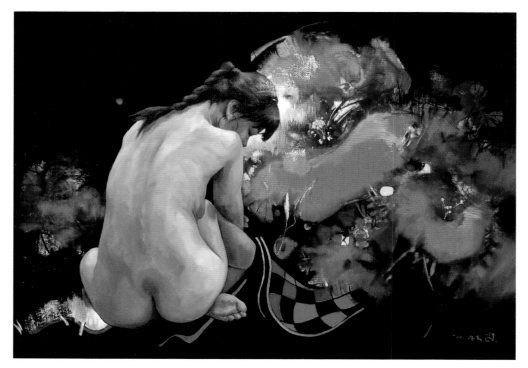

86 구성-여인의 향기 composition-perfume of a woman | 90.9x72.7㎝ | 혼합재료 mixed media | 2010

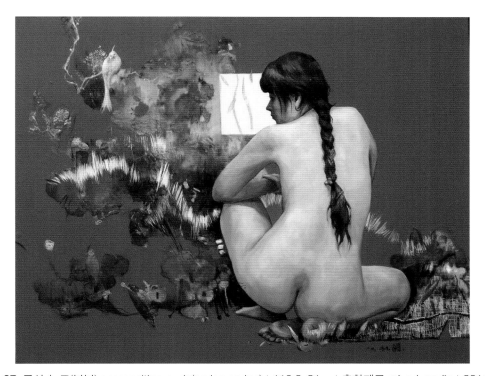

87 구성-누드(봄봄) composition-nude(spring spring) | 116.8x91㎝ | 혼합재료 mixed media | 2011

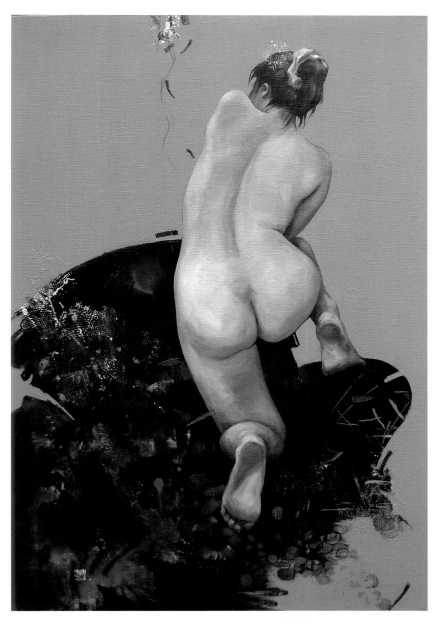

88 구성-누드 composition-nude ┃ 90.9x65.1㎝ ┃ 혼합재료 mixed media ┃ 2013

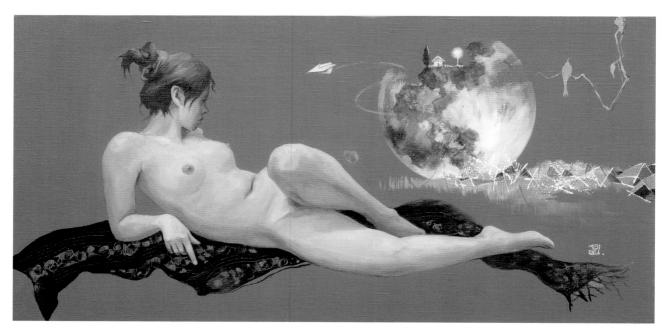

89 구성-누드 composition-nude │ 116x60㎝ │ 혼합재료 mixed media │ 2013

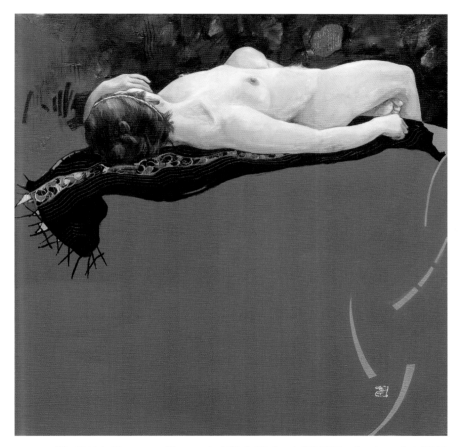

90 구성-누드 composition-nude │ 60.6x60.6㎝ │ 혼합재료 mixed media │ 2013

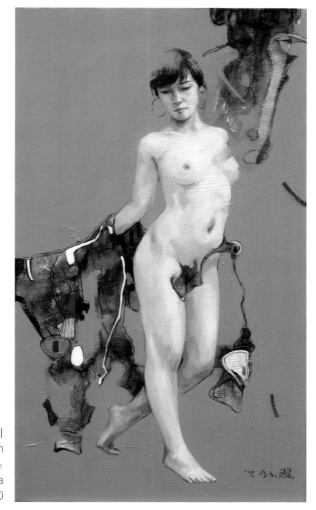

91 구성-여인의 향기
composition-perfume of a woman
40x70㎝
혼합재료 mixed media
2010

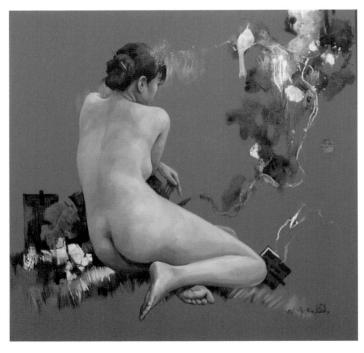

92 구성-누드 composition-nude
45x45㎝
혼합재료 mixed media
2011

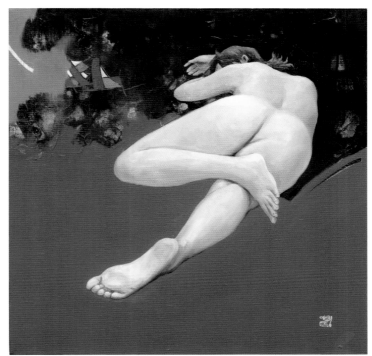

93 구성-누드 composition-nude
53x53㎝
혼합재료 mixed media
2013

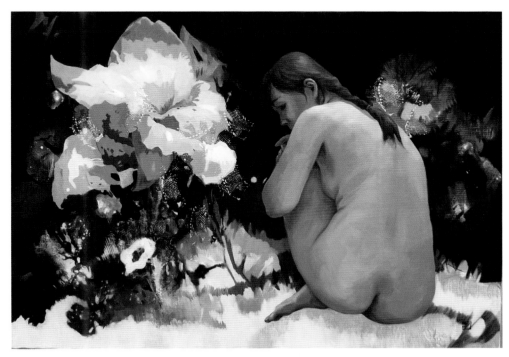

94 구성-기다림 composition-waiting │ 90.9x65.1㎝ │ 혼합재료 mixed media │ 2011

기 록 화 제 작

- 대한민국 임시정부 100주년 - 김구
- 아 6 · 25
- 몽고 칩입과 김윤후의 항전
- 윤봉길 의사 홍구공원 의거

대한민국 임시정부 100주년 - 김구

김구는 문지기를 자처하며 대한민국 임시정부에 참여하였다. 한인애국단을 조직하여 한국 독립운동계에 활기를 불어넣었고, 민족 스스로의 힘으로 독립을 쟁취하고자 한국광복군 창설을 주도하는 등 임시정부의 산증인이자 영원한 주석으로 기억되고 있다.

기록화는 『백범일지』와 김구의 의연한 모습, 그리고 한인애국단의 활약상, 한국광복군의 항일투쟁 모습을 역동적으로 표현하였다. 작품 중앙에는 흰색의 한복을 입고 앉아 있는 김구와 독립운동의 상황이 생생하게 기록되어 있는 김구의 자서전 『백범일지』(보물 제1245호)를 표현하였다.

다시 한번 마음을 진정하고 반성함으로써 냉정한 이성을 회복하여 한결같은 민족적 양심으로 정성 단결하여 다같이 자주통일의 길로 총 진군 할 수 있는 날에 비로소 이 겨레의 앞에는 통일과 자유의 서광이 비칠 것이다.

—『민성(民聲)』誌 (1949. 7)에서

작품구도

1. (좌측 상단) 1932년 1월 도쿄 경시청 앞에서 일왕에게 폭탄을 던진 한인애국단원 이봉창 의거
2. (좌측 상단) 1919년 김구(가운데)가 내무총장 안창호(우)에게 경무국장으로 임명되는 모습
3. (우측 상단) 1932년 4월 홍커우 공원에서 일어난 한인애국단원 윤봉길의 의거 장면과 이로 인해 사망한 상하이 파견군 총사령관 시라카와 요시노리(좌), 중상을 입은 상하이 총영사 무라이 쿠라마츠(우).
4. 윤봉길의 오른쪽에는 한국 독립운동을 지원하며 대한민국 임시정부와 공동으로 항일전을 수행하였던 중국국민당 총통 장제스
4. (우측 하단) 1940년 김구가 역경 속에서 창설하였던 한국광복군

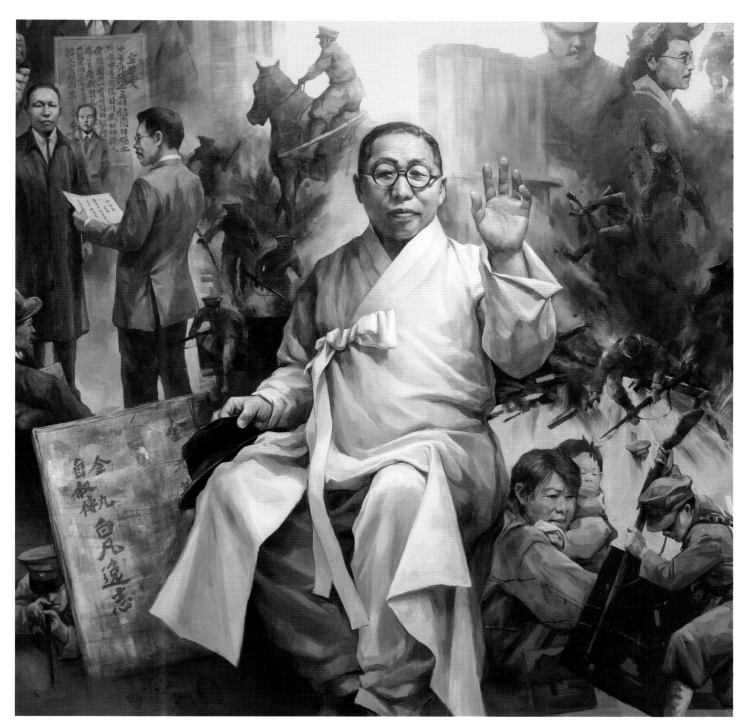

『대한민국 임시정부 100주년-김구』 부분도

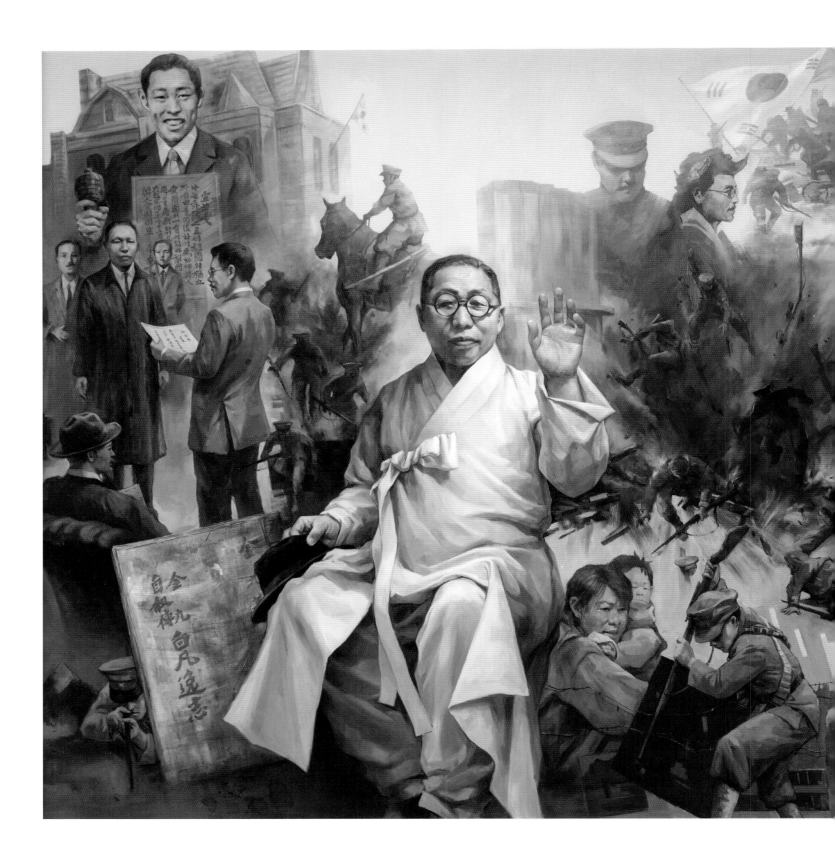

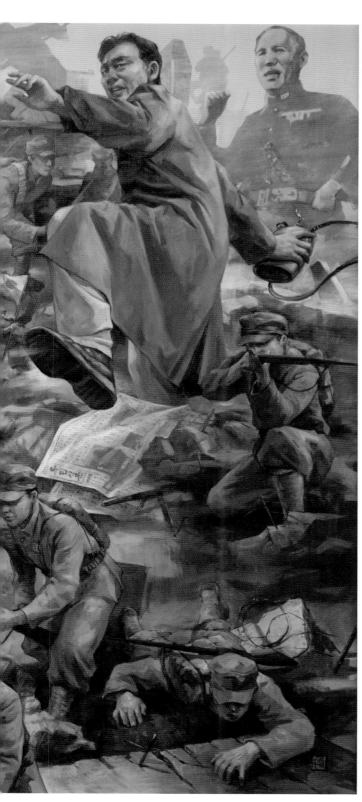

95 대한민국 임시정부 100주년-김구
290x185㎝
혼합재료 mixed media
2019

아 6 · 25

1945년 제2차 세계대전이 종결됨에 따라 한국은 일본의 불법적인 점령으로부터 해방되었다. 그러나 카이로회담에서 나라의 독립이 약속은 되어 있었으나, 북위 38도선을 경계로 하여 남과 북에 미소 양군이 분할 진주함으로써 국토의 분단이라는 비참한 운명에 놓이게 되었다.

그러나 북한에 진주한 소련 군정당국은 남북간의 왕래와 일체의 통신연락을 단절시킴으로써 38도선을 남북을 가르는 정치적 경계선으로 만들었으며, 공산화통일이 보장되지 않는 어떠한 통일 정부수립도 거부함으로써 한반도의 반영구적인 정치적 분단을 강요하였다.

6 · 25전쟁 또는 한국전쟁은 1950년 6월 25일 일요일 새벽 4시경 북한군이 암호명 '폭풍 224'라는 치밀한 사전 계획에 따라 북위 38도선 전역에 걸쳐 대한민국을 선전포고 없이 기습 침공하여 발발한 전쟁으로 유엔군과 중국 인민지원군 등이 참전한 국제전으로 비화되어 1953년 7월 27일 휴전 협정이 체결되기까지 3년 1개월간 교전이 이어졌다.

민족의 비극 6 · 25 전쟁이 가져다준 참혹한 현실과 동족상잔의 비극을 하나의 화폭에 상징적 요소로 표현하고, 6.25 전쟁 속에 피난민들의 비극적인 삶을 어린아이의 눈을 통해 표현하고자 하였다.

작품구도

1. 국군의 격투 장면
2. 맥아더 장군의 인천상륙작전
3. 서울 수복과 이승만 대통령의 연설 장면
4. 중공군 개입과 1 · 4후퇴 장면
5. 전쟁 속 피난민들의 비극적인 삶

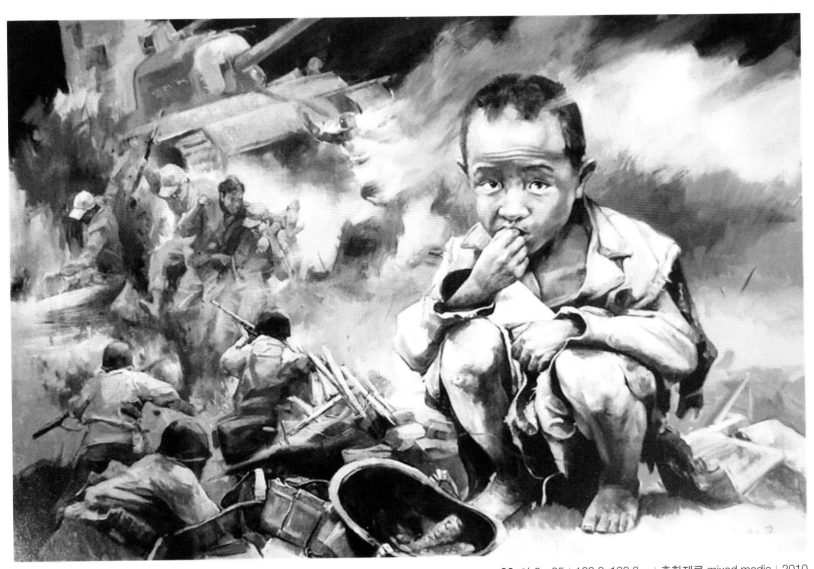

96 아 6 · 25 | 162.2x130.3㎝ | 혼합재료 mixed media | 2010

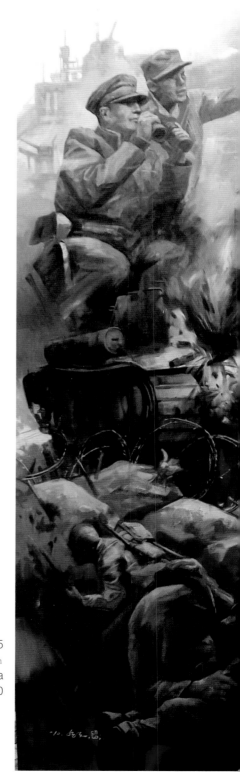

97 아 6 · 25
290x218㎝
혼합재료 mixed media
2010

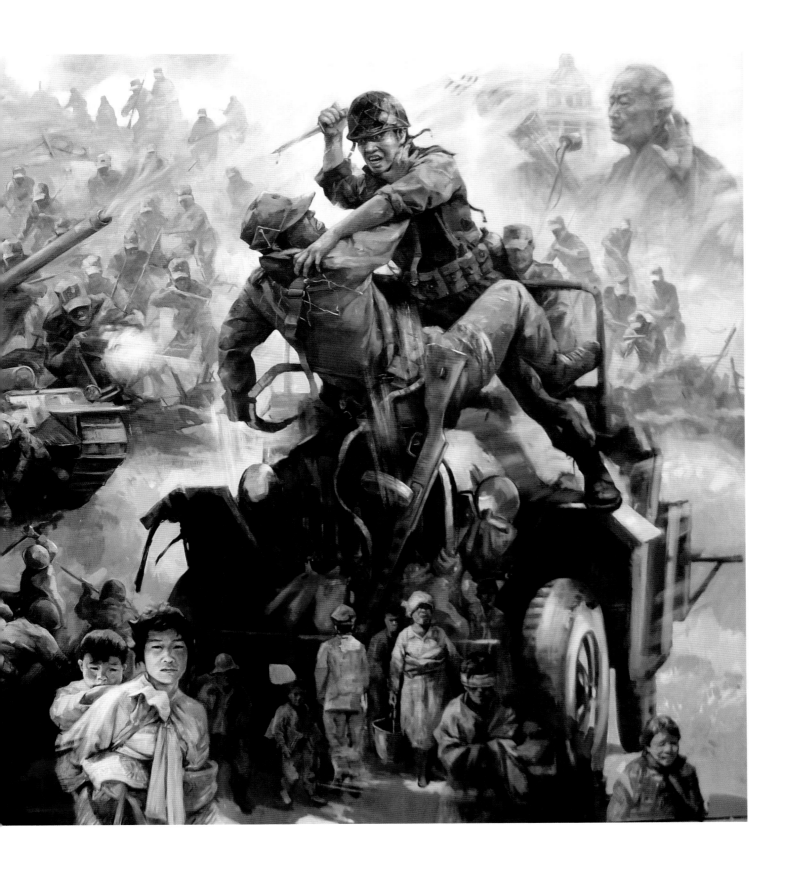

몽고 침입과 김윤후의 항전

고려시대 몽고와의 항쟁은 우리 역사상 가장 격심한 외침의 역사로 고종 18년(1231)부터 고종 46년(1259)까지 고려의 태자가 몽고에 들어가 원의 세조와 화의를 맺을 때까지 6차에 걸친 침입에 따른 오랜 싸움으로 그 피해는 이루 말할 수 없는 상태였다.

이 기간 중에 몽고군의 충주지역에 대한 침략은 특히 많았음에도 불구하고, 충주지역에서는 몽고군에 단 한 차례도 패한 적이 없이 지역민이 합심하여 막아 물리친 기록이 있다.

이 중 대표적인 싸움을 들면, 고종 18년(1231) 1차 침입 때, 충주에서는 사전에 양반별초와 노군잡류별초의 두 방어군을 편성하여 대비하고 있었다. 그러나 막상 몽고군이 쳐들어오자 양반별초 등 모든 관리들은 도망가 버리고, 성에는 노군잡류별초만이 남아 잘 싸워 성을 온전하게 지켜냈다.

다음으로 특기할 일은 5차 침입이었던 고종 40년(1253) 10월부터 벌어진 충주산성에서의 싸움이다. 이 싸움에서 몽고군은 충주산성을 70여 일이나 포위 공격을 하였다. 이때 충주에는 2차 침입 시에 처인성(지금의 용인)에서 몽고의 총수 살례탑을 사살한 승려 김윤후가 섭랑장의 제수를 받고 충주산성을 지키고 있었다. 70일간이나 포위되어 성안의 식량이 부족하고, 군사들의 사기가 떨어지자 이에 김윤후는 노비들 앞에서 관노의 귀천을 불살라버리고 전쟁에 승리한다면 귀천을 가리지 않고 관직을 줄 것을 약속하여 싸움을 독려하였다. 그리하여 충주민들이 죽을힘을 다하여 싸워 몽고의 거센 침입을 막아냈다.

이 전쟁의 공으로 관노는 물론 백정에 이르기까지 차등 있게 벼슬을 주었으며, 김윤후 역시 상장군에 올랐고, 충주도 국원경으로 승격되는 영예를 안았다.

이 충주 산성의 싸움은 30여 년의 몽고항쟁 중 가장 큰 승리라고 할 수 있다.

작품구도

몽고와의 오랜 전쟁을 한 화폭에 모두 담기 위해서는 중요한 의미를 가지는 상징적인 장면을 선택할 필요가 있었고, 이는 모두 7가지이다.

1. 김윤후 장군의 나라를 지키고자 한 강인한 의지
2. 김윤후 장군이 처인성 스님으로 있을 때 몽고군 장군 실례탑을 화살로 사살
3. 노군잡류별초의 항쟁 모습
4. 노군잡류별초들의 노비문서를 불태우고 노비의 사기를 복돋는 모습
5. 민초들이 전쟁에 고통스러워하는 모습
6. 충주산성에서의 항쟁
7. 6차례에 걸친 몽고군의 침입

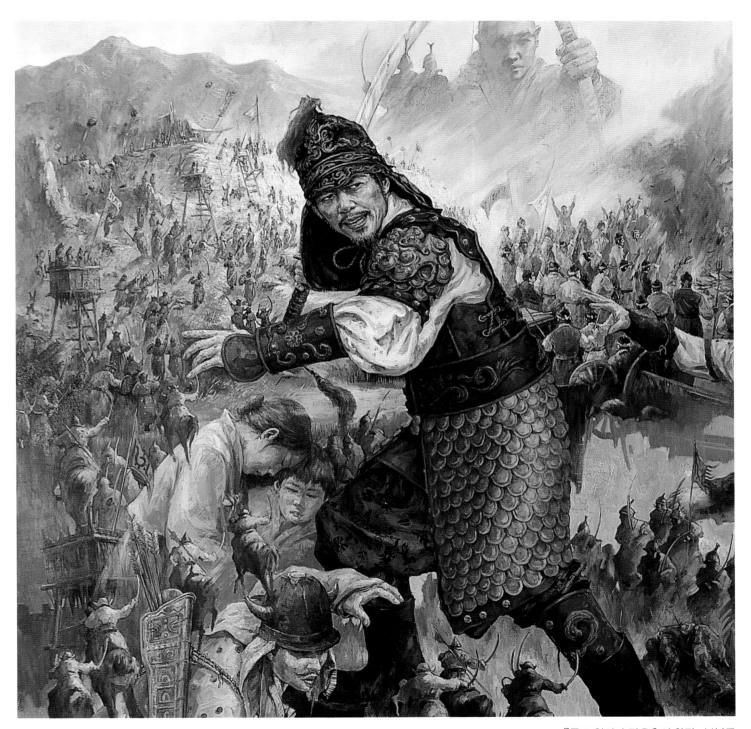

『몽고 침입과 김윤후의 항전』 부분도

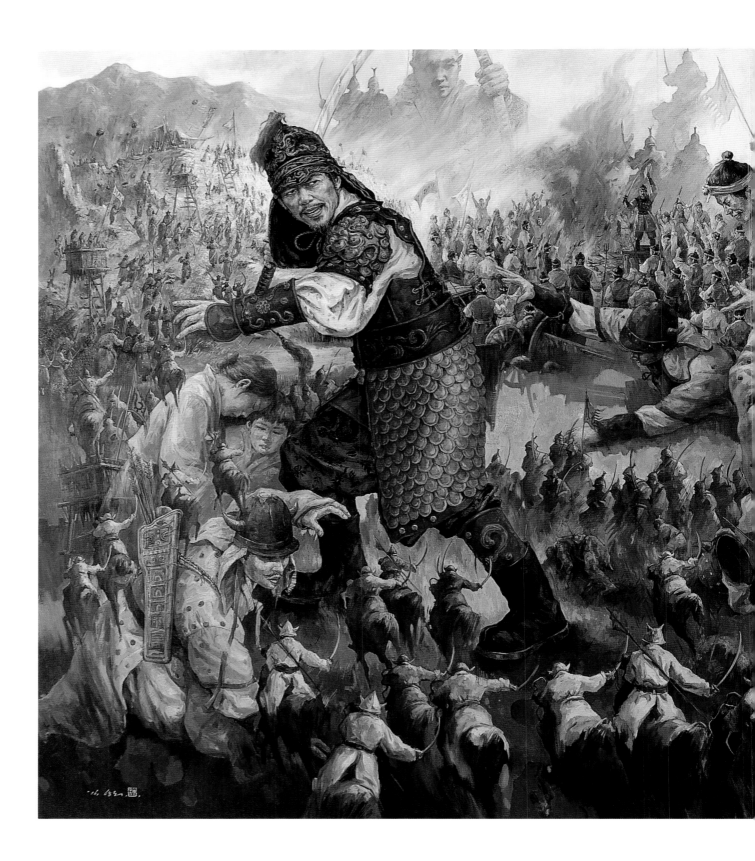

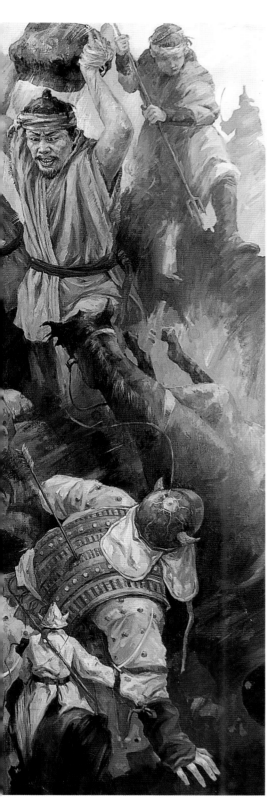

98 몽고 침입과 김윤후의 항전
290x218㎝
혼합재료 mixed media
2008

윤봉길 의사 홍구공원 의거

김용달 / 국가보훈처 연구관

1932년 4월 29일 일제는 홍구공원에서 일왕의 생일인 천장절을 맞이하여 상해 점령 전승축하식을 대대적으로 거행하고 있던 중이었다. 단상에는 상해 주둔 군사령관 시라카와 대장, 제3함대 사령관 노무라 중장, 제9사단장 우에다 중장, 주중공사 시게미쓰, 상해 총영사 무라이, 거류민단장 카와바다, 민단간부 토모노 등이 참석해 있었다.

일본 국가 제창이 거의 끝날 무렵 윤봉길 의사는 수통형 폭탄의 덮개를 벗겨 안전핀을 빼고 단상 위로 던졌다. 폭탄은 단상 위에서 굉음을 내고 폭발하여 전승축하식장은 순식간에 아수라장이 되고 말았다. 시라카와 대장과 카와바다 거류민단장은 폭사하고, 노무라 중장과 우에다 중장 그리고 시게미쓰 공사, 무라이 총영사, 토모노 민단간부 등이 부상하는 일대 쾌거였던 것이다.

이 같은 거사를 성공시킨 윤봉길 의사는 1908년 충남 덕산에서 태어났다. 1918년 덕산보통학교에 입학하였으나 이듬해 3·1 운동이 일어나자 의분을 느끼고 학교를 자퇴하였다. 이후 향리의 사설 서당인 오치(烏峙)서숙에서 한학을 배우며 민족주의 신념을 확립하였다.

1926년부터는 농촌계몽운동에 뜻을 두고 자신의 집 살아방에서 인근 학동들을 가르쳤고, 야학을 개설하여 문맹 퇴치와 민족의식 고취에도 심혈을 쏟았다. 『농민독본』 등 교재를 저술하여 농민계몽운동을 전개하고, 월진회·수암체육회 등을 조직하여 농촌개혁운동을 추진하기도 했다. 그러던 중, 1930년 3월 "대장부가 집을 떠나 뜻을 이루기 전에는 살아서 돌아오지 않으리라"는 비장한 글을 남긴 채 중국으로 망명하였다.

1931년 중국 상해에 도착한 윤봉길 의사는 일제의 동향을 주시하며 독립운동의 길을 모색하다가 백범 김구를 만나 의기투합하였다. 독립운동의 제단에 몸을 바치기로 결심한 것이다.

1931년 1월 8일 이봉창 의거에 대한 대한중국신문의 우호적인 보도로 인해 중·일 간의 대립이 고조되더니 결국 상해사변이 일어났다. 이를 기회로 상해를 점령한 일본군은 4월 29일 일왕의 생일인 천장절을 맞이하여 홍구공원에서 전승축하식을 거행할 것이라는 소식이 알려졌다. 윤봉길 의사와 한인애국단을 이끌고 있던 김구는 이를 절호의 기회로 판단하였다. 전승축하식에는 상해 주둔 일본군사령관 이하 군·정 수뇌들이 대거 참석할 것으로 예상한 까닭이다. 이들을 일거에 제거함으로써 한국 민족의 독립의지를 세계만방에 다시 한번 천명하고, 중국군이 막대한 희생을 내고도 이루지 못한 일제 침략의 수뇌들을 처단하는 전과를 거둘 수 있다고 생각하였다.

거사를 위한 준비는 치밀하게 진행되었다. 윤봉길 의사는 4월 25일 의거가 개인적 차원의 행동이 아니라 한국 민족 전체 의사의 대변이라는 사실을 부각하기 위해 임시정부의 특무조직인 한인애국단에 가입하였다. 그리고 27일과 28일에는 홍구공원을 사전 답사하여 거사 장소를 눈에 익혔고, 상해 병공창 주임이던 김홍일의 주선으로 여러 번의 시험을 거쳐 완벽한 폭탄도 준비하였다.

거사 당일 아침에는 김구와 마지막 조반을 들고서 자신의 새 시계를 김구의 헌 시계와 바꾸어 갖는 여유와 평정심을 보여주었다. 이런 마음 자세로 윤봉길 의사는 거사를 결행하여 성공한 것이다. 그 결과 중국 정부는 한국 독립운동에 대한 전폭적인 지지와 지원을 약속하여 한·중 연대투쟁의 고리가 형성될 수 있었다. 임시정부 또한 중국 정부의 지원으로 침체 상태에서 벗어나 독립운동의 구심체로 거듭날 수 있었던 것이다.

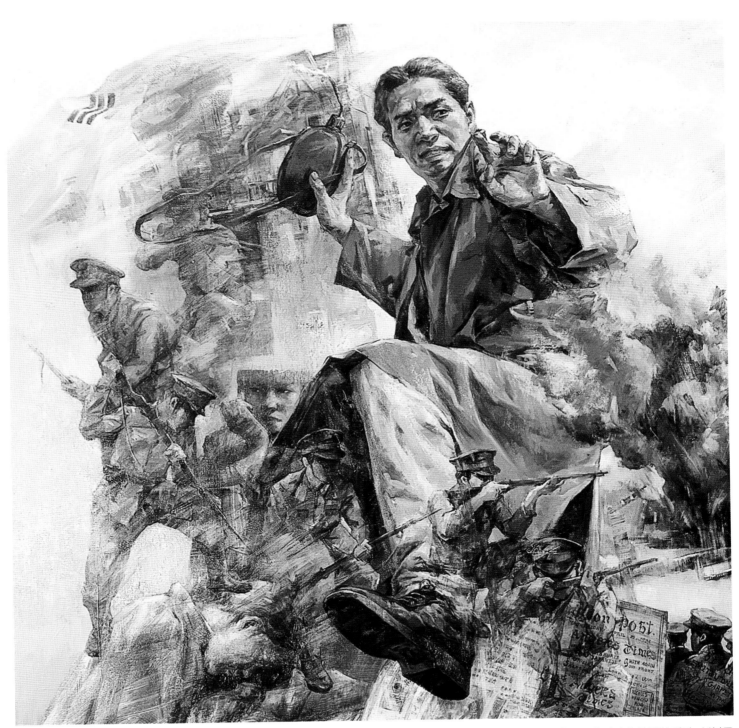

『윤봉길 의사 홍구공원 의거』 부분도

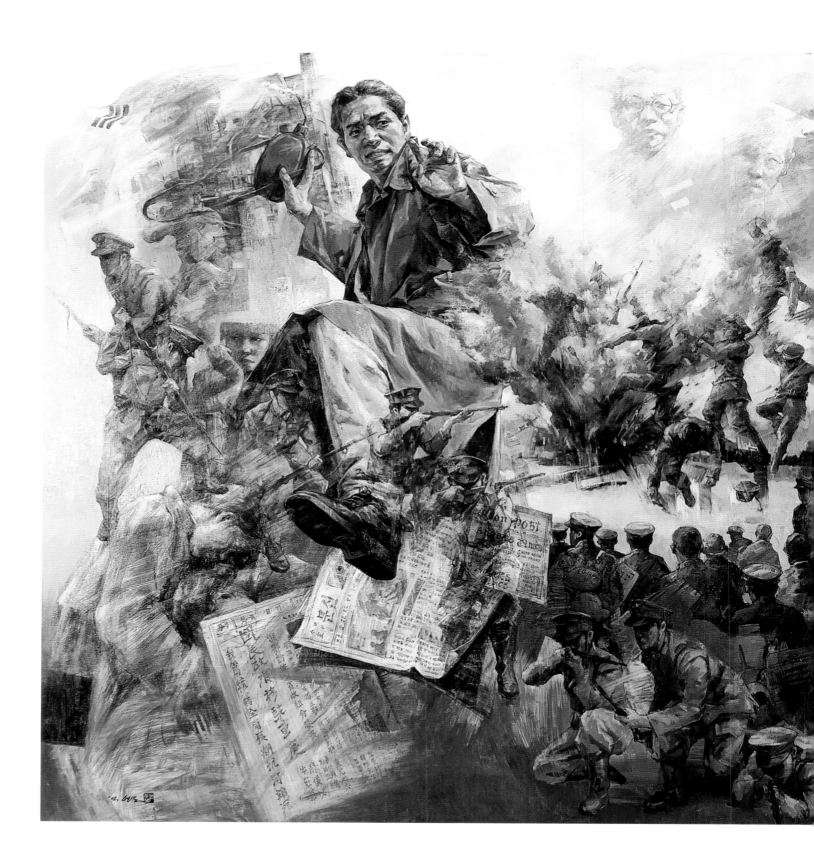

99 윤봉길 의사 홍구공원 의거
259x193㎝
혼합재료 mixed media
2002

Ryu Young Do

류영도(柳榮道)

학 력
전남대학교 예술대학 미술학과 졸업
조선대학교 대학원 순수 미술학과 졸업

초상화 및 기록화 경력
1998~2016 광주 과학 기술원 역대 초상화 제작
2004, 2012 유명인 초상화 제작 채시라, 황신혜
2015 동부그룹 회장 초상화 제작
2003 대한민국 임시 정부 역사 기록화 ,윤봉길 의사
2005 충주 역사 기록화 제작, 김윤후 장군
2010 대한민국 6 · 25 전쟁 60년 기록화 제작

개인전 35회 (2015년 이하 제외)
2021 류영도 누드-조형적구성 (서울 인사아트프라자 ·
　　　광주 무등갤러리)
2020 명불허전 (인사 아트프라자)
2019 한국구상대제전 (예술의 전당)
2018 동대문아트페어 (서울)
2018 S갤러리 개인전 (광주)
2017 홍콩, 심천, 광저우 아트페어 (중국)
2017 한국구상대제전 (예술의 전당)
2017 광주봄갤러리 기획 초대 개인전
2016 광주아트페어 (국립아시아문화전당)
2016 한국구상대제전 (예술의 전당)
2016 상해, 홍콩, 심천, 광저우 아트페어 (중국)
2015 한국구상대제전 (예술의 전당)

수 상
한국창조문화예술대상 수상
한국문화예술상 수상
광주문화예술상 특별상 수상
한국구상대제전 우수작가상 수상
대동미술문화상 수상
대한민국 미술인 청년작가상 수상

현 재
류아트센터 대표 (서울)
한국미술협회(KAMA) 회원
한국미술협회 서양화분과 부이사장
한국현대인물작가회 회장
신형회 회장
전국 무등미술대전 초대작가
전라남도미술대전 초대작가

역 임
대한민국미술대전 심사위원
무등미술대전 심사위원
전남도전 심사위원
대구시전 심사위원
행주대전 심사위원
경인미술대전 심사위원
광주시 미술대전 심사위원

RYU YOUNG-DO

Educations

Graduated from the Dept. of Fine Arts, College of Art, Chonnam National University

Graduated from the Dept. of Fine Arts, Graduate School of Chosun Univ

Custom-order Paintings for Portraits & Recordings

1998~2016 Portraits of all time for Gwangju Institute of Science and Technology

2004, 2012 Portraits of celebrities (actress); Chae Si-ra, Hwang Shin-hye

2015 Portrait of the President of DB group

2003 Historical recordings of Provisional Government of the Republic of Korea; Yun Bong-gil, Korean independence activist

2005 Historical recordings of Chungju; Gemeral Kim Yoonhoo

2010 Recordings of 60 years of the Korean war

ONE-MAN SHOWS(35 times, The rest is omitted)

2021 Nude-the formative construction (Insa Art Plaza, Seoul · Mudeung Gallery, Gwang-ju)

2020 Myeong Bul Heo Jeon : "Live up to your name" (Insa Art Plaza, Seoul)

2019 Korean Conception Exhibition (Seoul Art Center)

2018 Dongdaemoon Art Fair (Seoul)

2017 Hongkong, Shenzhen, Guangzhou Art Fair (China)

2017 Invited exhibition (Bom Gallery, Gwang-ju)

2016 Gwang-ju Art Fair (Asia Culture Center)

2016 Korea Conception Exhibition (Seoul Art Center)

2016 Shanghai, Hong Kong, Shenzhen, Guangzhou Art Fair (China)

2015 Korea Conception Exhibition (Seoul Art Center)

AWARDS

Korean Culture & Art Prize Awards

Gwangju Culture Art Award Special Prize Awards

Korea Conception Exhibition Great Artist Prize Awards

Deadong art Culture Prize Awards

Republic of Korea An artist the young artist Prize Awards

PRESENT

The Representative of Ryu Art Center (Seoul)

Member of Korean Fine Arts Association

Deputy Chairman of Sectoral Committee of Western Painting

Chairman of Korean Modern Human Figure Painter

Chairman of New-Form Group (Shin-hyeong hoe)

Invited Artist of the National Mudeung Art Competiton, the Chonnam Provincial Art Competition

Former Judge of Korean Art Exhibion, Kyeongin Great Arts Exhibition, Gwangju Art Exhibition etc.

Ryu,Young-Do

누 드 - 조 형 적 구 성

류영도 화집 2-1

초 판 1쇄 인쇄일 · 2021년 07월 08일
초 판 1쇄 발행일 · 2021년 07월 20일

지은이 ㅣ 류영도
펴낸이 ㅣ 노정자
펴낸곳 ㅣ 도서출판 고요아침
편 집 ㅣ 이양구

출판등록 ㅣ 2002년 8월 1일 제 1-3094호
주 소 ㅣ 03678 서울시 서대문구 증가로 29길 12-27, 102호
전 화 ㅣ 02-302-3194~5
팩 스 ㅣ 02-302-3198
E - m a i l ㅣ goyoachim@hanmail.net

ISBN 979-11-6724-033-0(03650)